Norbert Wolf

DIEGO VELÁZQUEZ

1599–1660

El rostro de España

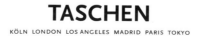

TASCHEN

KÖLN LONDON LOS ANGELES MADRID PARIS TOKYO

PORTADA:
Retrato de un enano sentado en el suelo
(¿Don Sebastián de Morra?), hacia 1645
Óleo sobre lienzo, 106,5 x 81,8 cm
Madrid, Museo del Prado

ILUSTRACIÓN PÁGINA 1:
Autorretrato, hacia 1640
Óleo sobre lienzo, 45,8 x 38 cm
Valencia, Museo de Bellas Artes de San Pío V

ILUSTRACIÓN PÁGINA 2 :
Las Meninas o *La familia de Felipe IV* (detalle), 1656/57
Óleo sobre lienzo, 318 x 276 cm
Madrid, Museo del Prado

CONTRAPORTADA:
Autorretrato, detalle de *Las Meninas*, 1656/57

ILUSTRACIÓN INFERIOR:
La infanta Margarita, hacia 1656
Óleo sobre lienzo, 105 x 88 cm
Viena, Kunsthistorisches Museum

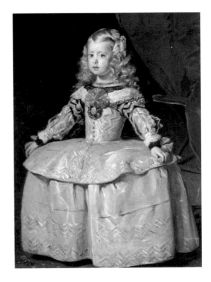

Si desea información acerca de las nuevas publicaciones de TASCHEN,
solicite nuestra revista en www.taschen.com o escríbanos a
TASCHEN, C/ Víctor Hugo, 1, 2° Dcha., E–28004 Madrid, España, fax: +34-91-360 50 64.
Nos complacerá remitirle un ejemplar gratuito de nuestra revista,
donde hallará información completa acerca de todos nuestros libros.

© 2005 TASCHEN GmbH
Hohenzollernring 53, D–50672 Köln
www.taschen.com
Redacción: Juliane Steinbrecher, Colonia
Producción: Martina Ciborowius, Colonia
Diseño de la cubierta: Catinka Keul, Angelika Taschen, Colonia
Traducción: P. L. Green, Colonia/Madrid

Printed in Germany
ISBN 3–8228–6195–2

Índice

Entre la cocina y el palacio

Retratado de medio cuerpo, con el tronco ladeado, vuelve el rostro hacia el espectador, mientras ríe con dientes que relucen entre labios sensuales, bajo un bigote abultado y desgreñado (il. pág. 6). La mano derecha se apoya en la cadera, una postura que subraya los voluminosos pliegues de la capa roja. La figura –por lo demás poco impresionante– y el semblante socarrón, algo grosero, del hombrecito enjuto, el jubón de terciopelo negro y el cuello de puntilla blanca hacen pensar en el retrato de un divertido hidalgo o cortesano de la España del siglo XVII; sin embargo, se trata del filósofo griego Demócrito riéndose del mundo, reproducido en forma de globo terráqueo sobre la mesa; por esto, este cuadro se conoce también con el nombre de *El geógrafo*.

Retrato de hombre joven (¿Autorretrato?),
1623/24
Óleo sobre lienzo, 55,5 x 38 cm
Madrid, Museo del Prado

Demócrito vivió aproximadamente entre el 470 y el 360 a.C.; enseñó a los hombres que el camino para llegar a la felicidad era la medida y el buen humor. En la pintura del Renacimiento y del Barroco se le suele representar en forma de «filósofo sonriente», en oposición a otros caracteres como el pesimista, el estoico y el cínico. Peter Paul Rubens (1577–1640) pintó un *Demócrito* (il. pág. 8) junto a un *Heráclito llorando* para el Duque de Lerma. Estos dos retratos se encontraban, desde 1638, en la Torre de la Parada, un pabellón de caza que el rey de España tenía en los montes del Pardo, cerca de Madrid; Rubens y sus discípulos habían pintado, diez años antes, escenas mitológicas y cinegéticas para este palacete. En el programa de decoración participó, asimismo, Velázquez, pintor de la corte desde 1623.

El hecho de que retocara su *Demócrito*, que había realizado en 1628/29, para dar una mayor blandura pictórica al rostro y a las manos, revela la confrontación que en esa época estaba manteniendo Velázquez con la obra del genial maestro flamenco del Barroco. Posteriormente, una influencia tan clara de Rubens ya sólo se manifestará en muy pocas obras de Velázquez, por ejemplo en *Marte* (il. pág. 9), de 1639–1641.

Del mismo modo que Rubens representa el apogeo de la pintura barroca en los Países Bajos meridionales y católicos, Velázquez es el pintor más destacado del Siglo de Oro español. Sin embargo, a diferencia de Rubens –que adquirió rápidamente celebridad en toda Europa–, Velázquez no se dio a conocer fuera de su patria durante un tiempo relativamente largo. Quizá contribuyera a ello el hecho de que Velázquez renunciara, más o menos, a todo aquello en lo que brillaba Rubens, lo que impresionaba a los clientes de alto nivel en el resto de Europa. El campo que realmente dominaba Rubens era el énfasis delirante, el gran formato de los retablos y cua-

PÁGINA 6:
Demócrito o ***El geógrafo***, 1628/29
Óleo sobre lienzo, 101 x 81 cm
Ruán, Musée des Beaux-Arts et de la Céramique

Marte, hacia 1639–1641
Óleo sobre lienzo, 181 x 99 cm
Madrid, Museo del Prado

Peter Paul Rubens
Demócrito, 1603
Óleo sobre lienzo, 179 x 66 cm
Madrid, Museo del Prado

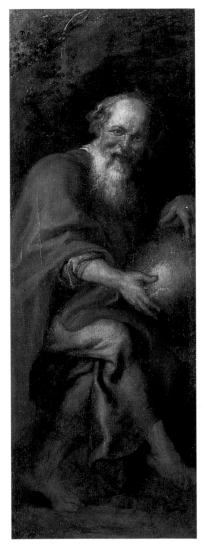

dros de historia, el dinamismo de la forma y del suceso. Por el contrario, en Velázquez no se encuentra ningún gesto aparentemente prolijo o falto de dominio; la mayoría de sus composiciones exhalan una quietud inusitada.

Velázquez fue tan buen colorista como Rubens; sin embargo, al emplear un sereno lenguaje cotidiano para afrontar los temas de sus cuadros –en total contraposición al maestro flamenco–, las cualidades pictóricas de su arte, directo y aparentemente nada críptico, parecen estar dominadas por una poesía honda y en ocasiones enigmática.

Sólo cuando, a lo largo del siglo XIX, la pintura vaya abandonando, cada vez más, los temas literarios y comience a centrarse en sus posibilidades específicas, se reconocerá la modernidad de Velázquez, que anticipaba esta sensibilidad. Edouard Manet (1832–1883) le llamó «Le peintre des peintres», «El pintor de los pintores», es decir un pintor que hace trabajar más al ojo que a la inteligencia; para Manet, el fondo de grises irisados que aparece en el retrato del bufón Pablo de Valladolid (il. pág. 59) es «posiblemente el fragmento de pintura más sorprendente que se haya hecho jamás». Los impresionistas consideraron a Velázquez como el precursor de la visión pura y le elevaron al Olimpo del arte por considerarle el pionero del arte moderno.

A comienzos del siglo XVI, la Península Ibérica se convirtió en una de las regiones europeas más ricas y en el centro de la Contrarreforma; esta política llegó sin duda a su apogeo en el reinado de Felipe II (1556–1598). No obstante, entre sus sucesores comenzaron a apreciarse síntomas de rápida decadencia; las crisis económicas azotaron el país. Pero, hacia el exterior, el brillo del Siglo de Oro aún podía velar la dura realidad. En el reinado de Felipe III (1578–1621) florecieron las letras por obra de Miguel de Cervantes y de Lope de Vega. Felipe IV (1621–1665), por último, prestaba mayor interés a la pintura que a la literatura y se convirtió en el gran mecenas de Velázquez.

En lo formal, durante el siglo XVI, España –como toda Europa– se encontraba bajo la influencia del arte italiano. No obstante, en las décadas de la Reforma y Contrarreforma, la Iglesia poseía una posición incomparable: era el mejor cliente y podía dictar a los artistas temas místicos y su modo de representación. Para reforzar su posición frente al protestantismo, después del cambio de siglo, la Iglesia fomentaba un arte no de complicado lenguaje formal y crípticos mensajes alegóricos, sino de fácil comprensión, con el que pudiera identificarse emocionalmente el pueblo llano.

En este panorama cultural vivía también Sevilla, donde Diego Velázquez nació en 1599, en el seno de una familia perteneciente a la baja nobleza. A los doce años, probablemente, entró de aprendiz en el taller de Francisco de Herrera el Viejo (hacia 1590–1654), un personaje de carácter colérico; pronto lo abandonó para continuar su aprendizaje con Francisco Pacheco (1564–1644), su futuro suegro. Era éste un pintor mediocre, pero poseía una buena formación como teórico del arte y era un maestro tolerante, además de gozar de excelentes relaciones con los artistas, intelectuales y nobles sevillanos.

Entre las escuelas de pintura españolas, en la primera mitad del siglo XVII destacaba la sevillana. Con sus cuadros de temas religiosos para las iglesias y los claustros, Francisco de Zurbarán (1598–1664) creó testimonios radicales de una piedad mística y visionaria; Bartolomé Esteban Murillo (1617–1682) mostró la vida del pueblo llano: pordioseros, vagabundos y niños de la calle, los representantes de la decadencia social en una gran ciudad

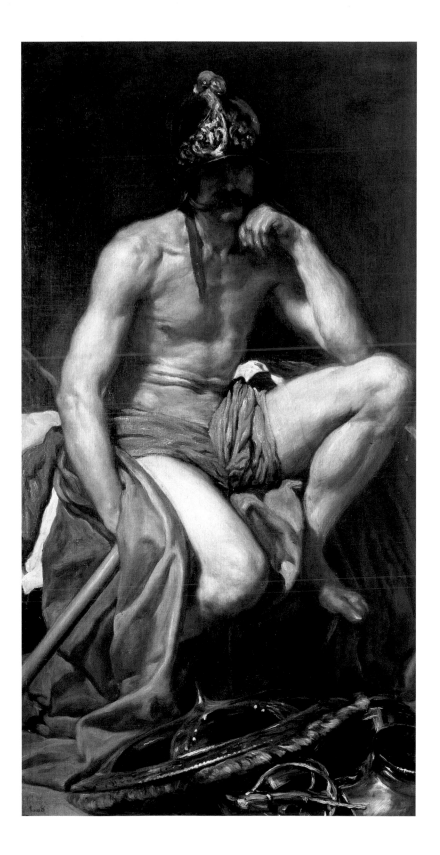

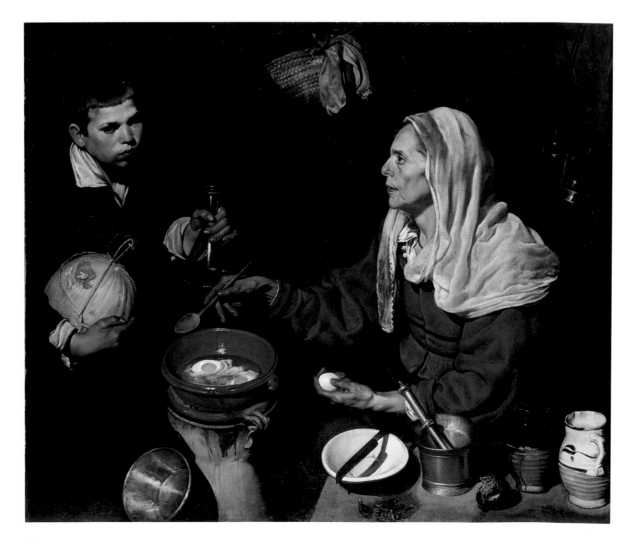

Vieja friendo huevos, 1618
Óleo sobre lienzo, 100,5 x 119,5 cm
Edimburgo, National Gallery of Scotland

En este cuadro, centrado en los huevos que se están friendo en una cazuela, llama especialmente la atención el melón, atado con una cuerda, por lo que adquiere el aspecto de un globo imperial.

que, hacia el exterior, aún florecía. En Sevilla, una capa cosmopolita de compradores –compuesta de mercaderes genoveses, flamencos y, desde finales de siglo, también holandeses– proporcionaba a los artistas la oportunidad de sacar al mercado, además de los religiosos, también temas profanos.

Uno de los géneros que más apreciaba el público sevillano era el bodegón. En aquella época, «bodegón» no era sencillamente sinónimo de «naturaleza muerta»; en sus orígenes tenía fuertes connotaciones de pieza de bodega o de cocina, es decir, una combinación de personas del pueblo llano con lugares llenos de víveres. Tras la superficie aparentemente banal de estos temas, se escondían frecuentemente significados alegóricos, morales y religiosos. Como los Países Bajos meridionales seguían formando parte de los territorios de los Austrias españoles, continuó existiendo una influencia artística duradera de esta región sobre los artistas españoles; éste fue el caso de los bodegones introducidos por Pieter Aertsen (1508–1575) y Joachim Beuckelaer (hacia 1530–1573). En su época sevillana, entre 1617 y 1622, Velázquez pintó nueve bodegones; con ellos comenzó su carrera.

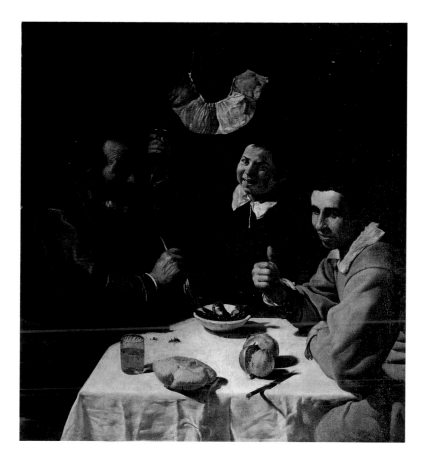

El almuerzo, hacia 1618
Óleo sobre lienzo, 108,5 x 102 cm
San Petersburgo, Eremitage

Vieja friendo huevos (il. pág. 10) data de 1618; muestra a una cocinera de edad avanzada sentada delante de una cazuela, donde está friendo un par de huevos, sobre un fogón de carbón. Bajo el velo pintado con soltura, su rostro –consumido pero agradable– es la expresión de una vida plena. Esta mujer se caracteriza por una grandeza solemne y meditabunda; también el muchacho, con el melón bajo el brazo y la jarra de vino en la mano izquierda, nos mira con análoga seriedad. La representación de las diferentes edades de la vida produce una cierta impresión de lo efímero de la existencia. El huevo que la vieja sostiene en la mano, recuerda –siguiendo una asociación entonces muy extendida– la inestabilidad de toda la materia terrena y hace referencia a una existencia en el más allá. El espacio, que en las piezas de cocina holandesas solía estar sobrecargado, ha dejado paso a un tono oscuro indefinible.

El almuerzo (il. superior) es uno de los bodegones más tempranos de Velázquez; lo pintó poco antes de finalizar su aprendizaje, es decir en 1617 o a comienzos de 1618. Hay un interés especial por la caracterización individual de los hombres, que aparecen de medio cuerpo o tres cuartos, de nuevo de diferentes edades, y cuya alegría no se ve mermada por el escaso almuerzo. La mirada cae sobre sus expresivos rostros y manos, sobre el mantel y los alimentos, que demuestran una extraordinaria presencia material.

En sus bodegones, Velázquez renunció a una excesiva profusión de alimentos; sobre la mesa sólo vemos las exiguas viandas del pueblo llano: ajo, pescado y huevos, morcilla, aceitunas, berenjenas, queso o vino de elaboración casera, así como alguna fruta aislada; a esto vienen a añadirse instrumentos de cocina como un mortero, una copa o una jarra de cerámica. Las parcas naturalezas muertas y los realistas tipos populares, que parecen irradiar una serenidad solemne, incluso cuando están en acción, transmiten un ambiente de templanza que parece salida de la filosofía popular del «hombre llano».

Resultaba natural que, con sus bodegones, Velázquez se adhiriera a una corriente artística que, a comienzos del siglo XVII, con su revolucionaria inmediatez, impresionó en muchos lugares de Europa y, particularmente, en España: la pintura de Caravaggio (1573–1610). Caravaggio se oponía ardientemente a la tonalidad ideal y al culto a la belleza del Quinquecento italiano. No sólo porque hacía participar en la historia de la salvación al pueblo sencillo –con su rudeza psíquica, con su toscos vestidos de colores terrosos y con sus pies desnudos y polvorientos–; más provocador aún era adaptar a los santos de los retablos a este mundo, representar sus rostros y cuerpos con arrugas y frunces, con las huellas de la edad y del sufrimiento.

En sus primeras obras, también Velázquez prefirió un claroscuro que recuerda a Caravaggio; sin embargo, atemperó el casi agresivo realismo del pintor italiano con colores extraños y nuevos, tomados siempre de la escala de tonos terrosos. De este modo, sugería una equiparación de los objetos y las personas, como sólo suele parecer «real» en los sueños.

Buen ejemplo de ello es la primera obra realmente maestra de Velázquez, *El aguador de Sevilla*, realizada hacia 1620 (il. izquierda). Un hombre de edad avanzada –cuya pobre ropa, al igual que su perfil anguloso, parecen quedar ennoblecidos por la luz incidente– está dando a un chiquillo un vaso de agua, que adquirirá más frescura al añadir un higo. El énfasis con que las dos jarras acaparan el primer plano, brillando a la luz; el resplandor de las gotas de agua sobre la pared de la vasija de mayor tamaño y la preciosa transparencia de la copa (cfr. detalle pág. 13), todo esto se corresponde con la cualidad corporal e intelectual de los tres personajes. Pero, por muy digna que resulte la composición, el observador coetáneo no podía pasar por alto un momento burlesco: el cuadro de Velázquez recuerda una escena de novela picaresca, un género literario muy popular en el siglo XVII, que –como las novelas ejemplares de Cervantes– era un fiel reflejo de la sociedad española de la época.

Nadie consideraba injurioso que el joven Velázquez se dedicara a tratar temas tan «bajos» del pueblo llano, Todo lo contrario, su maestro Francisco Pacheco mencionaba a Piraikos, artista de la Grecia clásica con el sobrenombre de «Riparógrafo», por ser autor de cuadros profanos. Según Pacheco, Velázquez asumió ese universo para llegar así a la imitación minuciosa de la naturaleza, la base de todo buen arte. La extraordinaria estima que se tenía en España al bodegón permitía fundir sin problemas este género con temas «sublimes», como las historias religiosas o las representaciones mitológicas.

Con *Cristo en casa de Marta* (il. pág. 14/15), Velázquez hace por primera vez, en 1618, una síntesis de diferentes géneros. En el primer plano pueden verse, en un estrecho interior, dos figuras de medio cuerpo: una mujer joven y otra anciana, la primera con un mortero en la mano; ajos, pesca-

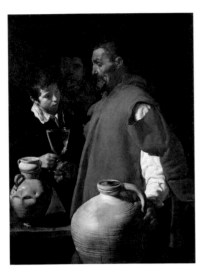

El aguador de Sevilla, hacia 1620
Óleo sobre lienzo, 106,7 x 81 cm
Londres, Aspley House, Wellington Museum,
Trustees of the Victoria and Albert Museum

La costumbre de proporcionar un mayor frescor al agua añadiendo un higo –que aquí puede verse en el fondo de la copa (véase detalle pág. 13)– no ha caído en desuso en Sevilla.

PÁGINAS 14/15:
Cristo en casa de Marta, 1618
Óleo sobre lienzo, 60 x 103,5 cm
Londres, The Trustees of the National Gallery

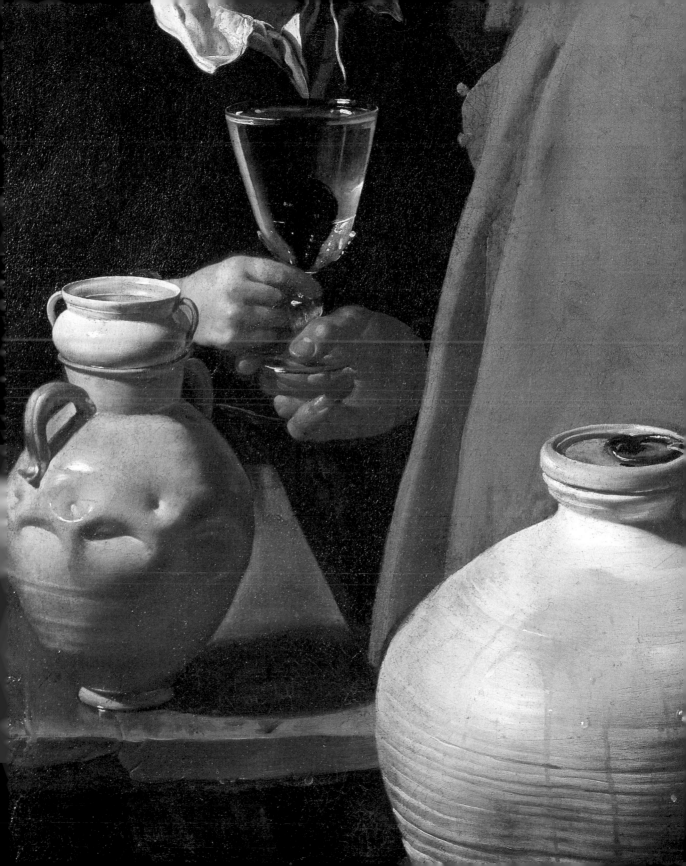

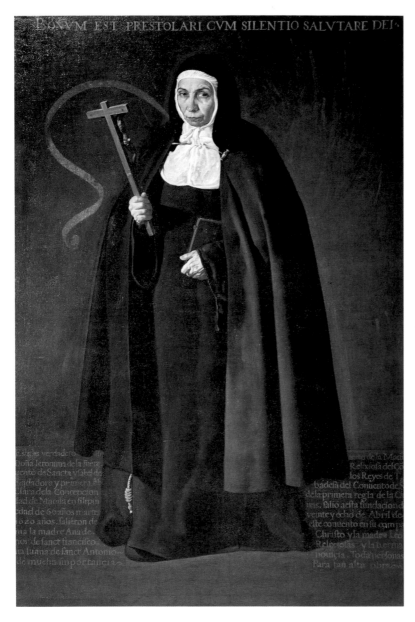

La venerable madre Jerónima de la Fuente, 1620
Óleo sobre lienzo, 162 x 107,5 cm
Madrid, Museo del Prado

PÁGINA 17:
La adoración de los Magos, 1619
Óleo sobre lienzo, 204 x 126,5 cm
Madrid, Museo del Prado

Se cree que los Magos son retratos de personas reales; así, el joven es un autorretrato más o menos libre; el que está arrodillado detrás posee los trazos de Pacheco; también la Virgen tiene los rasgos de Juana, hija de Pacheco y esposa de Velázquez.

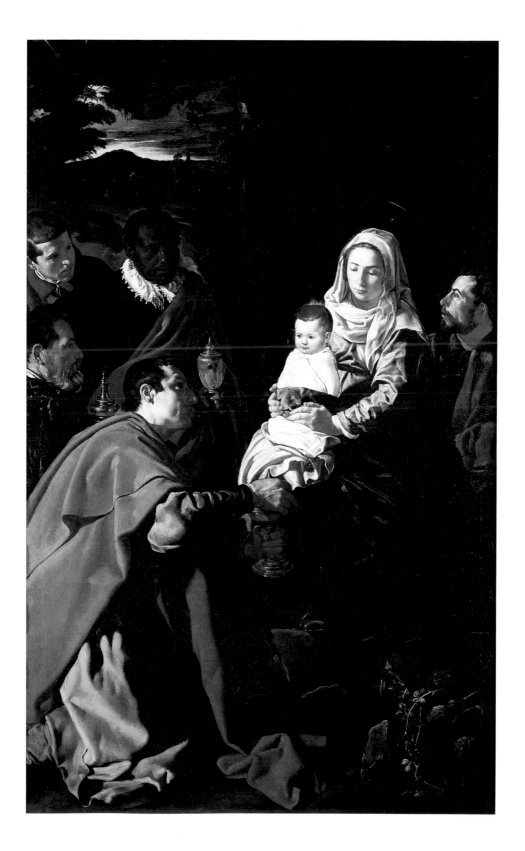

Retrato de muchacha, hacia 1618
Dibujo, 15 x 11,7 cm
Madrid, Biblioteca Nacional

El Greco
San Pablo, 1608–1614
Óleo sobre lienzo
Toledo, Casa y Museo del Greco

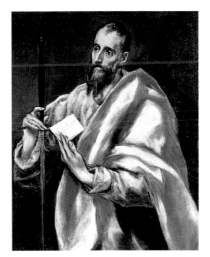

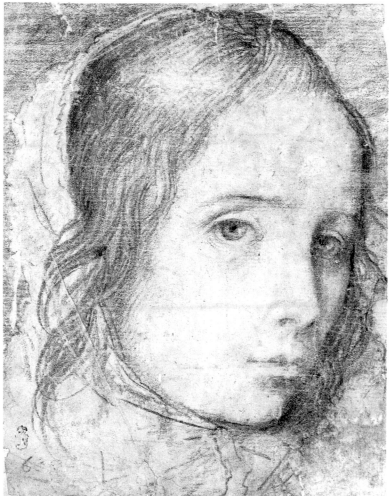

dos, huevos, hierbas y una jarra componen una naturaleza muerta ilumi-
nada, del mismo modo que la luz esclarece los rostros de las mujeres. La
escena que aparece en la esquina superior derecha queda extrañamente sin
definir: ¿es un cuadro, el reflejo en un espejo o una escena que se desarro-
lla en otra habitación, que se puede ver a través de una abertura en la pared
del fondo? Sea como fuere, en esta obra se revela ya un juego con diversos
planos de la realidad, con «cuadros dentro del cuadro», que se «reflejan» el
uno en el otro, comentándose, y que se interrogan mutuamente sobre su
mensaje. Se trata de un artificio que Velázquez retomará en *Las Meninas*
(1656/57), su principal obra de madurez y en la cual lo llevará al grado más
alto de maestría (cfr. il. pág. 86–91).

El motivo sublime, el religioso, Cristo con las dos hermanas en Beta-
nia, ha quedado relegado al fondo, con un tamaño pequeño, mientras que el
motivo secundario y trivial –la escena de cocina– ocupa todo el primer
plano. Velázquez no se propone narrar una historia bíblica, sino establecer
una relación entre el Evangelio y el aquí y ahora de la vida cotidiana de su

PÁGINA 18.
Imposición de la casulla a San Ildefonso,
hacia 1620 (?)
Óleo sobre lienzo, 166 x 120 cm
Sevilla, Museo de Bellas Artes

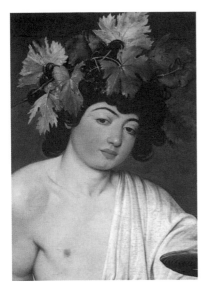

Caravaggio
Baco (detalle), hacia 1598
Óleo sobre lienzo, 98 x 85 cm
Florencia, Galleria degli Uffizi

Mientras que el afeminado Baco de Caravaggio casi parece un Buda, Velázquez lo concibe de una manera mucho más vulgar.

José de Ribera
Arquímedes (detalle),1630
Óleo sobre lienzo, 125 x 81 cm
Madrid, Museo del Prado

época; los alimentos que aparecen sobre la mesa forman parte, al parecer, de la comida de ayuno que está preparando la criada; con un gesto de su mano, la anciana parece explicarle que –como sucede en la escena bíblica del fondo–, para la verdadera piedad no bastan diligencia y trabajo (la vida activa), sino que también se requiere una seriedad meditativa y la fortaleza en la fe (vida contemplativa).

En *La adoración de los Magos*, pintado en 1619 al parecer para el noviciado que tenían los jesuitas en San Luis de Sevilla (il. pág. 17), Velázquez abandona completamente el modo de representación propia del bodegón. Ciertamente, aún dominan los fuertes claroscuros, también aquí hay elementos terrenos junto al aura sacra, pero en el centro se encuentra la aparición idealizada de la Virgen y del Niño Jesús. La composición se adapta más a la tradición, aunque Velázquez se deshace de toda la afectada artificialidad que había caracterizado a la pintura española anterior, cuando se representaba esta escena. Su obra se caracteriza por la quietud plena de dignidad y por una grandeza interior de la concepción del cuadro.

Pacheco, quien en 1619 había asesorado a la Inquisición en cuestiones artísticas, probablemente aconsejaría a su yerno y discípulo que tratara temas religiosos. Así, en Sevilla Velázquez creó una serie de retablos y cuadros de devoción; más tarde tampoco descuidaría completamente el arte sacro. No obstante, éste nunca se convertirá en el centro de su obra. Éste lo ocupará el retrato. Aún en Sevilla, es admitido en el gremio de San Lucas antes de cumplir los dieciocho años. En 1620 abre taller propio con aprendices en la capital andaluza; es decir, ya en esos años comienza a recorrer un camino que le llevará a ser uno de los retratistas más importantes de la historia. De la época de Sevilla se han conservado media docena de retratos, de las más diferentes personas; entre éstos se cuentan dos dibujos que rebosan vida, dos retratos de una muchacha joven y que pueden datarse de 1618 (il. pág. 19); estas obras son especialmente interesantes por haberse conservado muy pocos dibujos auténticos del artista.

De esta serie de retratos inolvidables, de gran agudeza psicológica, y de las pocas obras fechadas y firmadas por el artista, forma parte *La venerable madre Jerónima de la Fuente*, de 1620 (il. pág. 16). El cuadro debió de realizarse antes del 1 de junio, cuando esa franciscana se embarcó rumbo a Filipinas para fundar el monasterio de Santa Clara en Manila. Con una mirada escrutadora y un poco melancólica, decidida a cualquier sacrificio, aparece esta monja entrada en años, que sostiene un gran crucifijo en la mano derecha y un libro en la izquierda.

Velázquez empleó como modelo todo lo que le pareció importante y digno de estudiarse. Para las composiciones religiosas como *Imposición de la casulla a San Ildefonso* (il. pág. 18), lienzo realizado hacia 1620, bien pudieron servirle de inspiración los ascetas espiritualizados de El Greco (1541–1614) (il. pág. 19). Sin embargo, con una seguridad abrumadora, Velázquez transforma siempre esas influencias en un estilo personal incomparable, cuya creciente delicadeza pictórica y maestría sondean las profundidades de la materia, y cuyo superior arte compositivo permite reconocer al genio bajo la superficie del que todavía está aprendiendo.

Todavía a comienzos del siglo XVII, la corte española se encontraba en Valladolid; hacia 1620 se traslada a Madrid. En 1622, Velázquez viaja por primera vez a la nueva capital, con el deseo de asentarse en el centro del poder, en un lugar que le prometía el más alto mecenazgo. Las excelen-

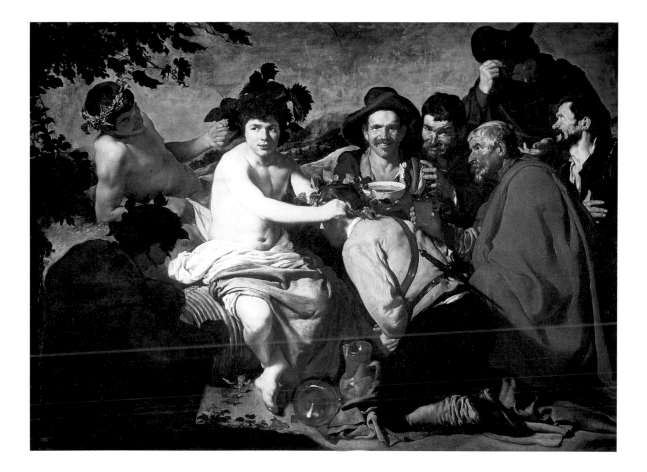

tes relaciones de Pacheco con funcionarios de la corte y el hecho de que el conde duque de Olivares –en cuyas manos Felipe IV, de apenas diecisiete años, había dejado desde un principio las riendas del gobierno– procediera de Sevilla, fueron ciertamente una ayuda. El éxito no se hizo esperar. Después de la muerte de Rodrigo de Villandrando, el favorito entre los cuatro pintores de la corte, en la primavera de 1623 Velázquez recibía orden del Conde Duque de que se dirigiera a la corte. El pintor, de apenas veinticuatro años, viajó de nuevo a Madrid y entró al servicio del rey. Comenzaban los años decisivos de su carrera. Además de los bodegones, que –a pesar de los despectivos comentarios de un pintor rival de la corte, Vicente Carducho (1570–1638)– gozaban de general estima, fue sobre todo su magistral arte del retrato lo que le hizo ganar el aprecio del rey, y lo que también despertó la envidia y la hostilidad de sus compañeros. Éstas llegaron a su grado máximo en 1627, cuando Felipe IV convocó un concurso entre los pintores de la corte, del que Velázquez salió vencedor. En recompensa, el rey le nombró ujier de cámara.

El *Baco* (il. pág. 21), pintado en 1628/29 por deseo del rey, ilustra de modo ejemplar las razones de esta carrera ascendente. Baco, el dios mitológico del vino y de las alegrías orgiásticas, aparece medio desnudo, con las carnes regordetas del torso desnudo brillando con un blanco casi enfermizo, mientras corona de yedra a un campesino que se arrodilla ante él.

Baco, 1628/29
Óleo sobre lienzo, 165,5 x 227,5 cm
Madrid, Museo del Prado

En el siglo XIX se creyó que se trataba de una escena realista, por ejemplo unas fiestas populares, tanto que se le dio el título de *Los Borrachos*. El lienzo sufrió daños durante el incendio del Palacio Real de Madrid de 1734; la mitad izquierda del rostro del dios ha experimentado una restauración radical.

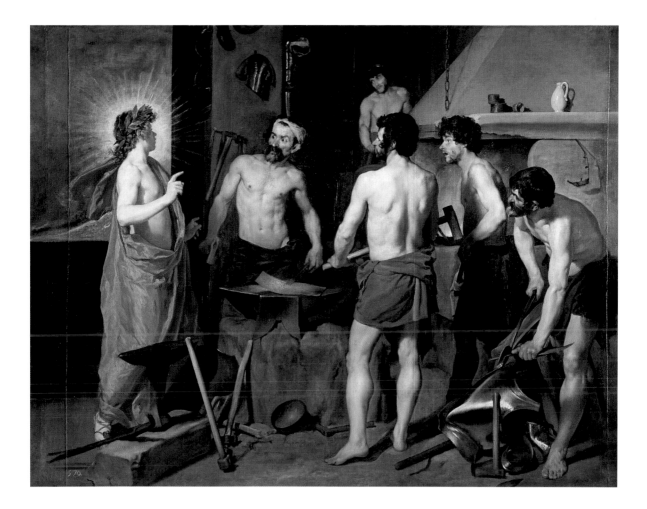

Presencian esta parodia de coronación, en parte divertidos, en parte –al parecer– respetuosos, otras figuras de rostros curtidos por el aire libre, que se reúnen en torno al dios, como si fuera uno de los suyos. En este caso, los campesinos no son esos patanes que, con harta frecuencia, suelen aparecer en la literatura y la pintura, de los que se distancia el mundo elegante con una estilización ideal. Todo lo contrario: con su duro trabajo, son ellos los que sientan las bases del bienestar social; en muestra de agradecimiento, el dios del vino les da sus dones, la alegría de un día de fiesta.

En algunos detalles, se aprecia cómo Velázquez continúa la tradición del bodegón; además, revela la importancia que sigue teniendo el modelo de Caravaggio, ya sea en la recepción directa del motivo (il. pág. 20), o a través de modelos de tipos del caravaggista español José de Ribera (1591–1652; il. pág. 20). Pero el mismo Ribera, que creó sus principales obras para el virrey de Nápoles, es la mejor prueba de que el caravaggismo no será capaz de mantenerse en las cortes europeas, por su carácter demasiado plebeyo. Por ese motivo, Velázquez tendrá que modificar su estilo y buscar nuevos modelos de orientación. En la misma época en que pinta *Baco*, Rubens se encuentra por segunda vez en Madrid (1628), para propor-

La fragua de Vulcano, 1630
Óleo sobre lienzo, 223,5 x 290 cm
Madrid, Museo del Prado

Como ha sucedido también respecto a otras obras, la búsqueda de los posibles modelos para esta composición no ha dado un resultado verdaderamente convincente. No hay duda de que, Velázquez trataba las fuentes con tal libertad de espíritu que nunca recurrió a «préstamos» directos.

PÁGINA 22:
Estudio de la cabeza de Apolo para *La fragua de Vulcano*, 1630
Óleo sobre lienzo, 36,3 x 25,2 cm
Japón, propiedad particular

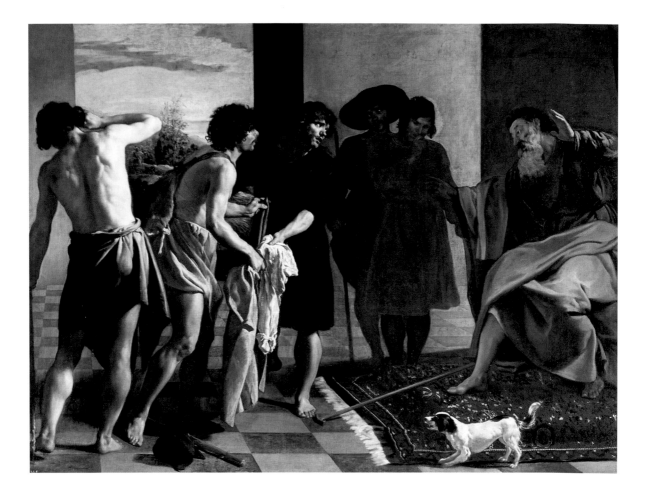

La túnica de José, 1630
Óleo sobre lienzo, 223 x 250 cm
Madrid, Patrimonio Nacional, Monasterio de
San Lorenzo de El Escorial

La geometría de las baldosas crea una distribución del espacio que Velázquez bien podría haber tomado de la «Pratica della Prospettiva» de Daniello Barbaro, publicada en 1568 en Venecia, o de otros manuales de perspectiva del Renacimiento o, también, de los cuadros de Tintoretto.

cionar al rey sus propios trabajos. Rubens incita al joven pintor de la corte a emplear una paleta mucho más clara y a aplicar una pincelada más espontánea; en la obra velazqueña de madurez culminará ésta en una libertad casi impresionista.

Pero es de Italia de donde Velázquez espera, principalmente, la inspiración que habría de llevarle a descubrir un nuevo mundo para el arte. En 1629, el rey le autoriza a realizar, por tiempo ilimitado, ese viaje de descubrimientos. Su barco toma tierra en Génova; pocos días más tarde, Velázquez se dirige a Milán, desde donde continúa viaje a Venecia. En la Serenísima se dedica a estudiar las obras de Tintoretto (1518–1594) y Tiziano (hacia 1485/90–1576; cfr. il. pág. 38). Por último, viaja a Roma pasando por Florencia; en la ciudad eterna permanecerá un año entero estudiando las obras de Rafael (1483–1520) y Miguel Ángel (1475–1564; cfr. il. pág. 68).

Entre las obras realizadas en Italia, posiblemente se encuentren también dos pequeños estudios topográficos hechos con trazo rápido, de un carácter sorprendentemente impresionista (il. pág. 26, 27) y el lienzo de gran tamaño *La fragua de Vulcano* (il. pág. 23) –que pintó en 1630 en Roma–, además de un estudio preparatorio para la cabeza de la figura principal de este cuadro (il. pág. 22). En una fragua polvorienta y gris, el dios del fuego

–con dos ayudantes– está maleando una pieza de metal al rojo vivo; otro de los oficiales está reparando una armadura, cuya materialidad se reproduce magistralmente. En ese momento irrumpe el dios de la luz, Apolo, como el joven héroe de una comedia de provincias. Si su aparición es brillante, la noticia que viene a dar tiene un carácter embarazoso, como se sabe por la mitología, Venus, la esposa de Vulcano, acaba de tener un encuentro amoroso con el dios de la guerra, Marte.

Las figuras medio desnudas, con una carnación rica en gradaciones, no aparecen agrupadas a la manera densa del *Baco*, sino que se presentan con poses claramente influenciadas por los maestros italianos del siglo XVI. Aunque buena parte del colorido sigue recordando a Caravaggio, la pincelada –más vehemente– y el rojo pleno de luz en la túnica de Apolo revelan los modelos que Velázquez admira ahora: los magos venecianos del color como Tintoretto y, sobre todo, Tiziano. Animado por el estudio de Tiziano –que, sin embargo, nunca le llevará a hacer meras copias– el pincel de Velázquez se torna más suave, como puede observarse también en el cuadro de tema religioso *La túnica de José* (il. pág. 24), realizado también en Roma, en 1630. Esta admiración se materializa, por ejemplo, en el detalle del perrito del primer plano (il. pág. 25), como también suele aparecer en Tintoretto.

La composición narra el dramático momento del acontecimiento bíblico, cuando los hermanos de José muestran al anciano Jacob la túnica de su hijo preferido, manchada con sangre de macho cabrío, para hacerle creer que había muerto. Las reacciones psíquicas de las personas que asisten a

Detalle de *La túnica de José*, 1630

esta escena inhumana se describen con extraordinaria energía. El lugar donde se desarrolla la acción es una sala abierta con un suelo en forma de tablero de ajedrez, tan querido por Tiziano y Tintoretto. Al fondo, la vista se abre a un paisaje maravilloso.

Unos días más tarde, el viaje llegaba a su fin. Después de visitar a José de Ribera en Nápoles, Velázquez regresaba a España en 1631, a la corte de Madrid. Inmediatamente, recibió el encargo de retratar al joven príncipe Baltasar Carlos (il. pág. 34). Durante la ausencia del que se había convertido en su pintor favorito, el rey no quiso encargar el cuadro a ningún otro artista.

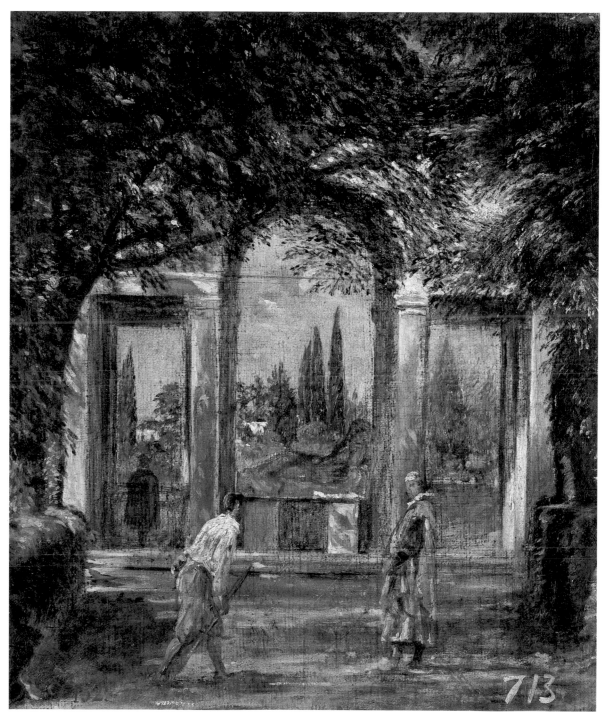

Vista del jardín de la «Villa Medici», en Roma (Dos hombres a la entrada de la gruta), 1630
Óleo sobre lienzo, 48,7 x 43 cm
Madrid, Museo del Prado

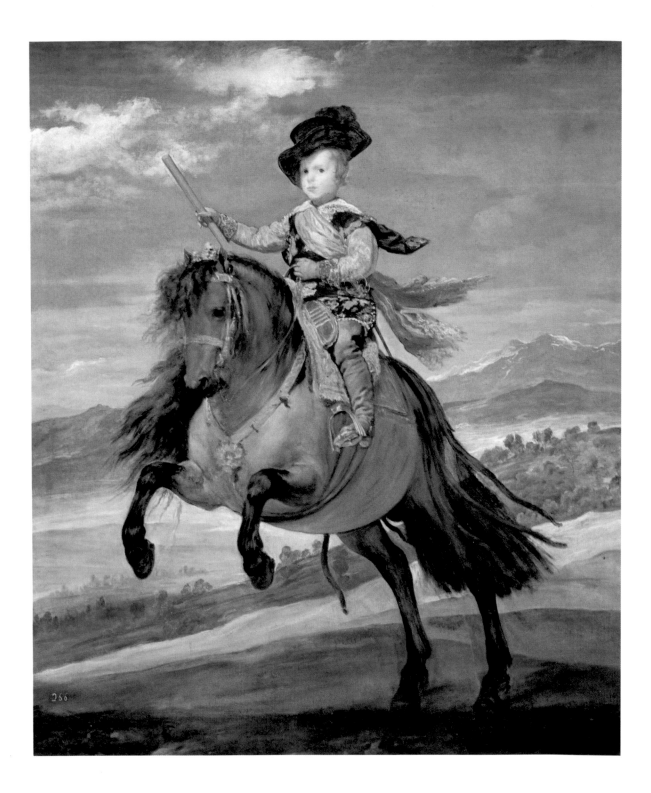

La psicología del poder

Cuando Velázquez llega a Madrid, en 1623, uno de los primeros encargos que recibe es el de retratar a Felipe IV, tarea que cumple con gran éxito. El Conde Duque llegó incluso a decir que –comparado con Velázquez– ningún otro pintor había conseguido una representación tan «auténtica» del rey, es decir un retrato con tanto parecido y tan impresionante. Los retratos de los Austrias españoles, que van saliendo en rápida sucesión de los pinceles de Velázquez, forman parte de lo más exquisito del retrato cortesano que conoce el arte europeo. Aunque no pudo desarrollar en Madrid una actividad tan extensa como sus colegas de París o Roma, el artista consiguió dar nueva vida al rígido esquema del retrato convencional, gracias a su nueva concepción de la pintura que había obtenido, sobre todo, en su primer viaje a Italia. Sus reyes e infantes siguen apareciendo, naturalmente, como representantes de una clase privilegiada, su actitud ceremoniosa sigue siendo la misma de siempre, pero sus rostros y sus manos testimonian que se trata de seres vivos con un destino propio.

Felipe IV, retrato de hacia 1628 (il. pág. 30), retocado y recortado posteriormente, parece que tuvo como modelo el *Felipe IV con la armadura de gala*, obra de Juan Bautista Maino (1578–1649), que había sido profesor de dibujo de Felipe y se había formado en Italia. En su retrato tampoco hay rigidez, pero el rostro que modela Velázquez es infinitamente más expresivo, ¡de qué modo contrasta –en su serena claridad– con banda que aparece sobre la coraza, con sus infinitos matices de rojo!

Cuando la infanta Doña María, hija de Felipe III y de la reina Margarita, parte a Viena en diciembre de 1629, para reunirse con el rey de Hungría y futuro emperador Fernando III –con quien estaba prometida hacía ya mucho tiempo–, el viaje incluía una estancia de varios meses en Nápoles. Velázquez se apresuró a llegar a esta ciudad para retratar a la hermana de su rey, célebre por su belleza (il. pág. 31). Con todo cuidado, resalta la tersura de esmalte de sus finísimos rasgos faciales. Todos los detalles, como el mentón prominente típico de los Austrias, revelan un parecido sorprendente con la modelo. El delicado carmín de los labios, el cabello de un precioso «rubio Tiziano», modelado con suaves pinceladas, con sombras de marrón oscuro y realces luminosos de un amarillo claro; todo esto muestra el magistral dominio de la pintura, con el que Velázquez supo armonizar extraordinariamente el aura personal y la obligación de representación oficial. Este busto, con su fisonomía de rasgos sucintos y cuidadosamente modelados, se había previsto para servir de modelo a los

Detalle de *Felipe III, a caballo*, hacia 1634/35
(véase il. pág. 38)

PÁGINA 28:
El príncipe Baltasar Carlos, a caballo,
1634/35
Óleo sobre lienzo, 209,5 x 174 cm
Madrid, Museo del Prado

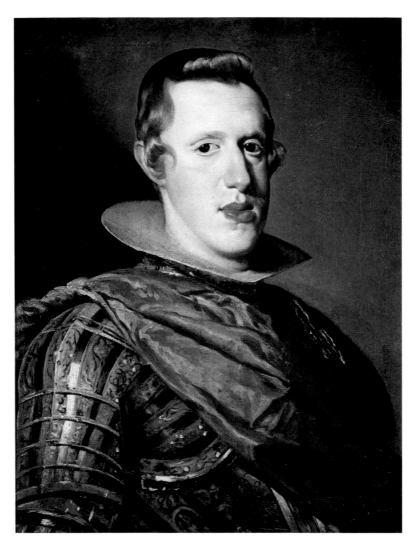

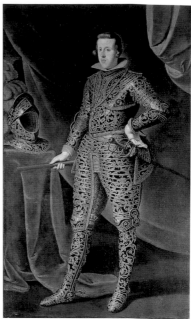

Juan Bautista Maino
Felipe IV con la armadura de gala, hacia
1623
Óleo sobre lienzo, 198,1 x 118,1 cm
Nueva York, The Metropolitan Museum of Art

Felipe IV, hacia 1628
Óleo sobre lienzo, 58 x 44,5 cm
Madrid, Museo del Prado

retratos de cuerpo entero de la Infanta, copias de taller pensadas, posiblemente, como regalo para cortes extranjeras; una de ellas se encuentra actualmente en Berlín (il. pág. 31).

Poco después, pinta un nuevo retrato de *Felipe IV* con vestido marrón bordado de plata (il. pág. 32); el desagradable color blanco de las medias se debe a una incorrecta restauración hecha en 1936; por lo demás, en este trabajo, Velázquez muestra la maestría que ya ha adquirido. Aunque se mantiene el sucinto encuadre y la pose generalizada de los antiguos retratos reales, la postura general es más distendida, la carnación –probablemente por influencia de Rubens– es más fluida; los acentos de color –como los ojos que brillan como una concha negra y el brillo dorado de los cabellos rizados– son más insistentes; las formas de dignidad barroca como la cortina roja de exuberantes pliegues animan el sobrio interior. Pero sobre todo, le produce un nuevo placer el lujoso juego de colores en los bordados de seda, los tonos dorados y los marrones del vestido.

Doña María de Austria, reina de Hungría,
1630 (?)
Óleo sobre lienzo, 59,5 x 45,5 cm
Madrid, Museo del Prado

Taller de Velázquez
Doña María de Austria, reina de Hungría,
hacia 1628–1630
Óleo sobre lienzo, 200 x 106 cm
Berlín, Staatliche Museen zu Berlin –
Preußischer Kulturbesitz, Gemäldegalerie

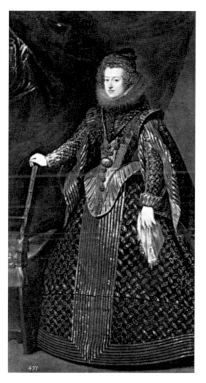

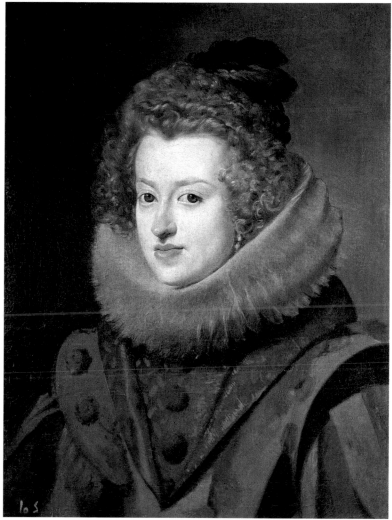

El retrato de *Isabel de Borbón* (il. pág. 33) permite apreciar una composición similar, aunque en el sentido contrario. Entre 1631 y 1632, Velázquez retrató a la hija del rey francés Enrique IV y de María de Médici, con la que Felipe IV se había casado en 1615, cuando aún era príncipe. El vestido de la reina está tratado con sumo refinamiento; además de la representación de materiales suntuosos, aquí –al igual que en numerosos cuadros futuros– le interesa especialmente el juego de la luz sobre los tejidos negros, un juego rico en matices y, frecuentemente, intensificado hasta producir reflejos brillantes, detalle éste que los amantes del arte de aquella época elogian también en los holandeses Rembrandt (1606–1669) y Frans Hals (1581/85–1666).

Al parecer, sólo estuvo técnicamente en condiciones de hacerlo después de su viaje a Italia, aunque no se puede citar ningún modelo concreto. Por otro lado, ningún discípulo suyo alcanzará la calidad que Velázquez consigue en la representación de tales fenómenos. Sin duda, la presencia de

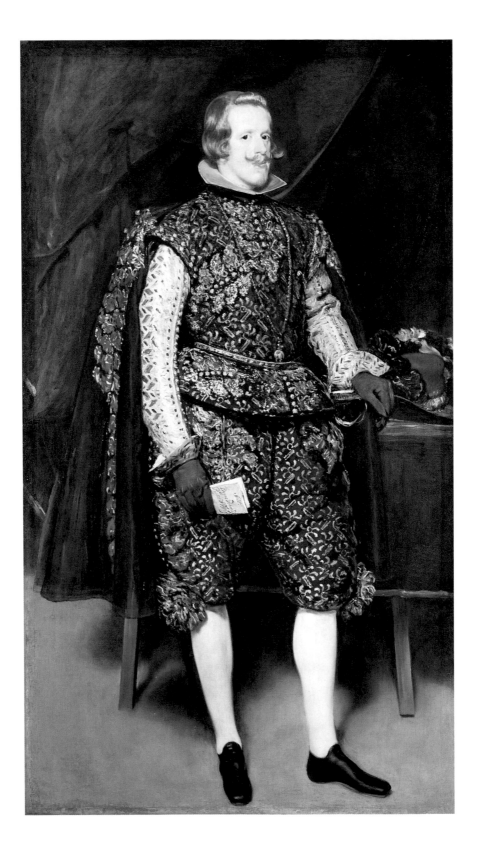

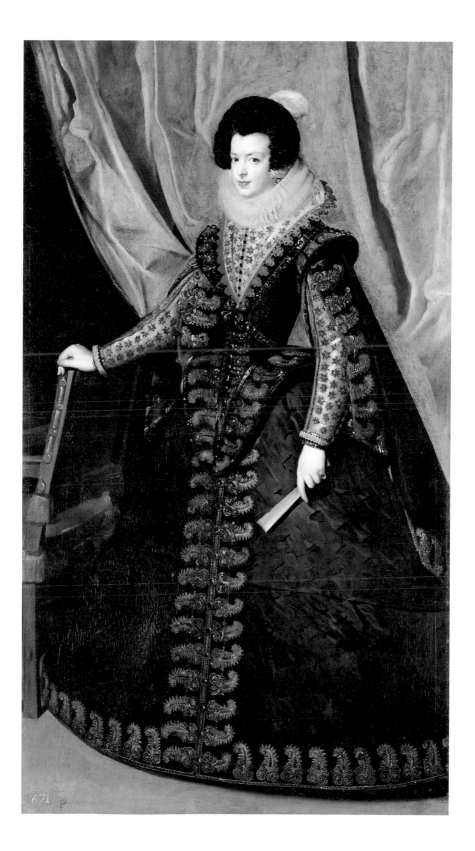

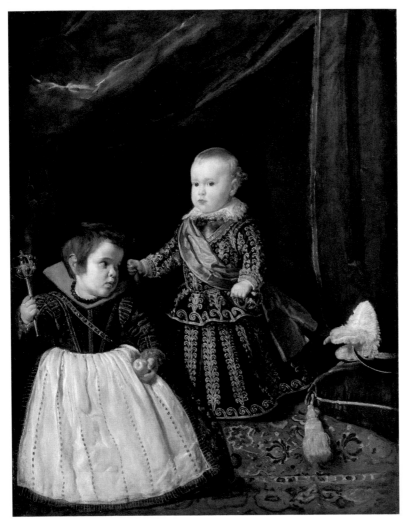

Rubens en la corte y sus cuadros contribuyeron a privilegiar un estilo repre-
sentativo más moderno y más suntuoso. La construcción del Palacio del
Buen Retiro, a las afueras del Madrid de entonces –que el Conde Duque
hace decorar con toda profusión de lujo–, puede considerarse como expre-
sión de esta nueva necesidad de «esplendor», de un lujo difundido por las
ceremonias y ennoblecido por el arte. Con todo, sería erróneo considerar a
Velázquez como el retratista de la superficialidad, la autosuficiencia y el
afán de ostentación cortesanos. Evidentemente, sabe cuál es la posición so-
cial de sus modelos, conoce las leyes de la etiqueta, que ha de respetar es-
pecialmente un pintor de la corte y, también, acepta la necesidad de contri-
buir a la gloria europea de esta corte con los medios que pone a su alcance
su genio artístico.

 Sin embargo, más allá de estas consideraciones –y ésta es su aporta-
ción atemporal a la pintura–, entre tantos objetos preciosos, Velázquez
plasma la personalidad del protagonista; constata, sin moralizar ni hacer
juicios de valor. Describe los rostros que dejan transparentar su destino, las

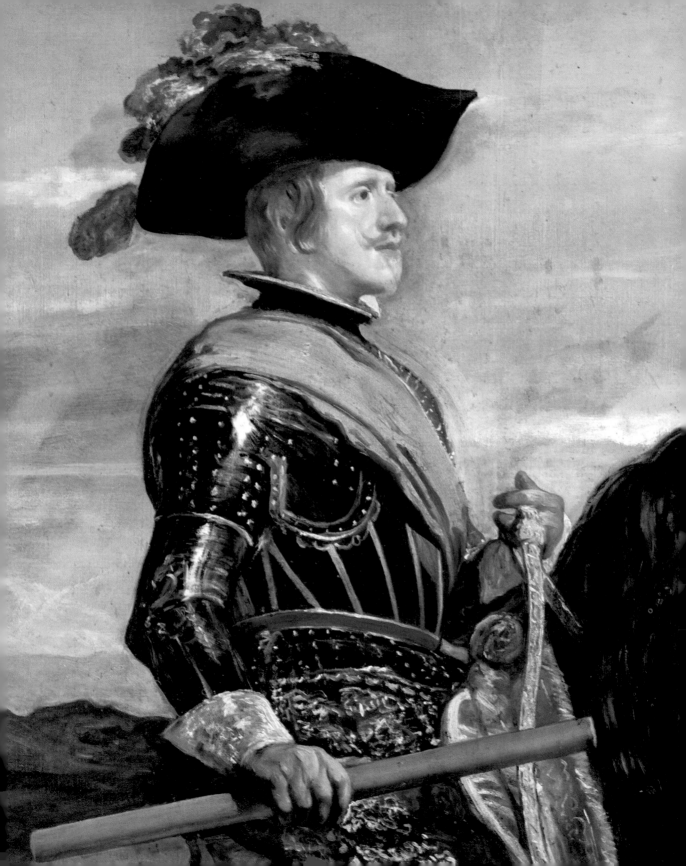

Caballo blanco, hacia 1634/35
Óleo sobre lienzo, 310 x 245 cm
Madrid, Patrimonio Nacional, Palacio Real

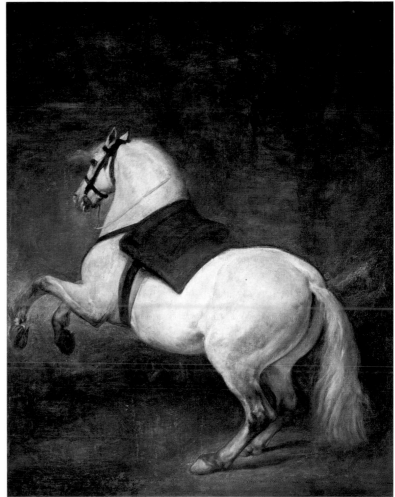

Felipe IV, a caballo, 1634/35
Óleo sobre lienzo, 303,5 x 317,5 cm
Madrid, Museo del Prado

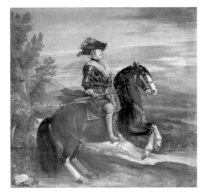

PÁGINA 36:
Detalle de *Felipe IV, a caballo*, 1634/35

manos hiperdelicadas de una sociedad noble que parece sufrir un cansancio de muchos siglos. Estos cuadros de príncipes poseen una extraordinaria belleza, plena de sutil nobleza, que ningún otro artista alcanzará después de Velázquez.

El príncipe Baltasar Carlos, el heredero tan largamente esperado, nacido el 17 de octubre de 1629, era la alegría de sus padres. Velázquez participó en Roma en una de las fiestas que se celebraron en numerosas ciudades europeas, para celebrar su nacimiento. Apenas regresa a Madrid, recibe el encargo de retratar al príncipe, que cuenta dieciséis meses. En una obra posterior, presenta a este muchachito rubio al lado de un insólito compañero de juegos (il. pág. 34). Ataviado con un vestidito de ceremonia, lujosamente bordado (il. pág. 35), que hace de él un pequeño adulto, el príncipe se encuentra sobre un estrado cubierto por una alfombra, bajo una cortina plegada de color rojo oscuro; en sus manitas, un bastón de mando y una daga. La gorguera de acero indica su futuro papel de general. Su rostro, que recoge en su tamaño infantil toda la gracia de su madre

Felipe III, a caballo, 1634/35
Óleo sobre lienzo, 305 x 320 cm
Madrid, Museo del Prado

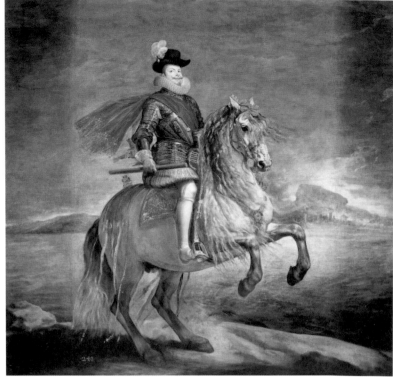

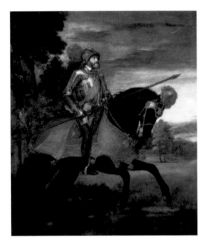

Tiziano
El emperador Carlos V a caballo, en Mühlberg, hacia 1548
Óleo sobre lienzo, 332 x 279 cm
Madrid, Museo del Prado

Desde su nombramiento como pintor de la corte, Velázquez tuvo la oportunidad de estudiar en el Alcázar el famoso retrato del Emperador, obra de Tiziano: se trata de una representación de Carlos V con un atuendo militar, pero sin ornamentos alegóricos; también renuncia a reproducir tropas y escenas de combate.

francesa, se vuelve hacia otro niño –que aparece a la izquierda del cuadro–, quien a su vez gira la cabeza hacia el príncipe. Se trata de un enano o, como se supone últimamente, de una enana, uno de esos «juguetes» humanos tan difundidos por aquel entonces en las cortes europeas. Lleva un sonajero y una manzana en las manos, como si fueran el cetro y el globo imperial, haciendo de extraño maestro de ceremonias para el futuro rey. ¿Se reirían sus majestades y los cortesanos al ver esta donosa ocurrencia del pintor de la corte?

En España, como en otros países, existía desde tiempo atrás la tradición de utilizar a enanos como «complementos» de los retratos reales. En realidad, esos adultos de pequeño tamaño servían de atributos de la dignidad regia, formaban parte del «inventario» de palacio, donde estaban considerados, tendencialmente, como seres neutros y no como seres humanos plenos. Velázquez acepta esta visión, pero llegará a superarla en último término. El príncipe ocupa el centro de la composición, lo que resalta también el colorido luminoso, con los galones dorados sobre una banda de color carmín. Este colorido sonoro contrasta con el más rebajado del vestidito verde oscuro de la enana, de igual modo que el rostro homogéneamente claro del príncipe se diferencia de la cara de la enana, de sombras más fuertes y tratada con mayor libertad pictórica. De este modo, el infante aparece como la encarnación de la sangre real, como el ser «más noble», mientras que la enana –con su cabello desgreñado– aparece como el ser subordinado, el «más animal»; no obstante, parece como si Velázquez, en su cara, quisiera reflejar un carácter humano más natural que en el ros-

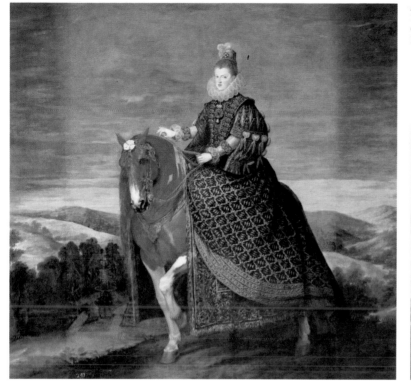

La reina Margarita de Austria, a caballo,
1634/35
Óleo sobre lienzo, 302 x 311,5 cm
Madrid, Museo del Prado

Peter Paul Rubens
Felipe II a caballo, 1628
Óleo sobre lienzo, 314 x 228 cm
Madrid, Museo del Prado

tro del príncipe, dominado ya por los imperativos de su papel; la melan-
colía, producida por la configuración pictórica de las sombras, expresa el
mayor papel que desempeña el destino en la vida de la enana, con mayor
elocuencia de lo que podría manifestar la brillante carnación de la figura
luminosa del príncipe.

La inusitada maestría y la psicología impresionantemente sutil del cua-
dro descansan sobre un equilibrio –tan rico en matices que resulta de todo
punto imposible plasmar en palabras– entre armonías y contrastes, entre
aproximación y distanciamiento, entre lo sublime y lo humano e, incluso,
lo amablemente infantil. Para expresarlo, Velázquez no recurre a complica-
das referencias alegóricas, sino que emplea una forma en la que cada deta-
lle tiene su significado inmediato, en la que la riqueza de colorido da vida a
la escena, con lo que surge una imagen de calma animada y de dignidad.

Por iniciativa del omnipotente Olivares se comenzó a construir, en
1630, un nuevo palacio, en el Buen Retiro, donde Felipe y su corte dispo-
nían de un entorno más agradable que el del viejo Alcázar. La decoración
del Salón de Reinos, el más rico del edificio, se terminó cinco años más
tarde. La mayor parte de los cuadros que decoraban el Salón se encuentran
actualmente en el Prado; no existe ninguna ilustración, ningún dibujo que
pueda dar una idea general de esa magnífica decoración, sino únicamente
una poesía de Manuel de Gallego, con el título «Silva topográfica», que
describe el modo original en que estaban colgados los cuadros. Una serie
de retratos ecuestres constituía el esplendoroso centro de la gloriosa monar-
quía española.

Felipe IV, a caballo (il. pág. 36 y 37), de 1635, era –como corresponde a su rango regio– la obra más importante del ciclo. Según dijo un contemporáneo, el rey está representado con toda la plenitud de su poder y grandeza absolutos, con la gloria de un triunfo del que sólo pueden preciarse muy pocos héroes del pasado o del presente. Los caballos españoles del siglo XVII, fruto de un cruce con purasangres árabes, eran famosos por su orgulloso porte, su temperamento y su belleza. Velázquez podía contemplarlos todos los días en las caballerizas reales (véase il. pág. 37) o cuando el rey los montaba. El apogeo del arte ecuestre, el momento que exigía mayor concentración, era la «courbette», la figura que está efectuando el rey en el cuadro; durante el Barroco, esa pose tenía un valor alegórico: era el símbolo de la energía con que el soberano refrena las fuerzas insumisas del pueblo o la animalidad salvaje del enemigo.

Rubens representó así, en un retrato ecuestre perdido, a Felipe IV triunfando sobre sus enemigos. Pero Velázquez renuncia al patetismo de la composición, usual en Rubens, y a todo pomposo aditamento alegórico. Tampoco situó al rey, con un tamaño exagerado, ante un horizonte extremadamente bajo ni ante soldados minúsculos del plano medio, como hizo el maestro flamenco al retratar a Felipe II (il. pág. 39). Mientras que Velázquez emplea una retórica más moderada que la de Rubens, su jinete real muestra una elegancia y un dinamismo mayor que el de su otro famoso modelo, *El emperador Carlos V a caballo, en Mühlberg* de Tiziano (il. pág. 38). El perfil puro subraya las bellas líneas de caballo y caballero, y hace contrastar la postura ligeramente encabritada de la montura con el terreno descendente de un paisaje ideal que se extiende hacia la lejanía; el magnífico colorido de tonos verdes y azules recuerda los paisajes flamencos del siglo XVI.

En el Salón de Reinos también estaban representados, en forma de retratos ecuestres, los padres de Felipe IV. Sin embargo, *Felipe III, a caballo* (il. pág. 38) es una obra anterior, de artista desconocido, y fue solamente retocada por Velázquez o por un ayudante entre 1634 y 1635; la mano del maestro se aprecia sobre todo en la cabeza del caballo. Los investigadores suponen que también en el caso del retrato de la madre de Felipe –*La reina Margarita de Austria, a caballo* (il. pág. 39)–, un retrato realizado en el mismo periodo, se hicieron correcciones posteriores por parte del pintor de la corte o de uno de los miembros de su taller.

Mientras que la esposa de Felipe IV, Isabel, estaba representada en el Salón con un retrato ecuestre retocado (1634/35; Madrid, Museo del Prado), *El príncipe Baltasar Carlos, a caballo* (il. pág. 28) salió realmente de la mano de Velázquez: la maestría de las luces brillantes subraya los fluidos contornos del rostro bañado de luz, que –como en un cuadro al pastel– parecen diáfanos. Incluso la sombra que proyecta el ala del sombrero es transparente. El bordado en oro del vestido verde del príncipe se destaca con un magnífico contraste, haciendo resaltar el rubio de los cabellos hasta el extremo.

Sin embargo, el retrato ecuestre de Velázquez probablemente más impresionante no representa a ningún miembro de la familia real, sino al conde duque de Olivares (il. pág. 41); no sólo tenía los títulos de conde y duque a la vez, sino que realmente era la persona más poderosa del Reino, en ocasiones más poderosa que el propio Rey. Esto lo expresó Velázquez al pintarle a caballo, un honor que sólo correspondía a miembros de la realeza.

Retrato ecuestre del conde duque de Olivares,
1634
Óleo sobre lienzo, 314 x 240 cm
Madrid, Museo del Prado

En la esquina inferior izquierda se encuentra una hoja de papel, desplegada y vacía. Una peculiaridad de Velázquez –quien no solía firmar ni fechar sus obras– era el hecho de introducir frecuentemente en el cuadro un pedazo de papel como éste, pero lo dejaba en blanco.

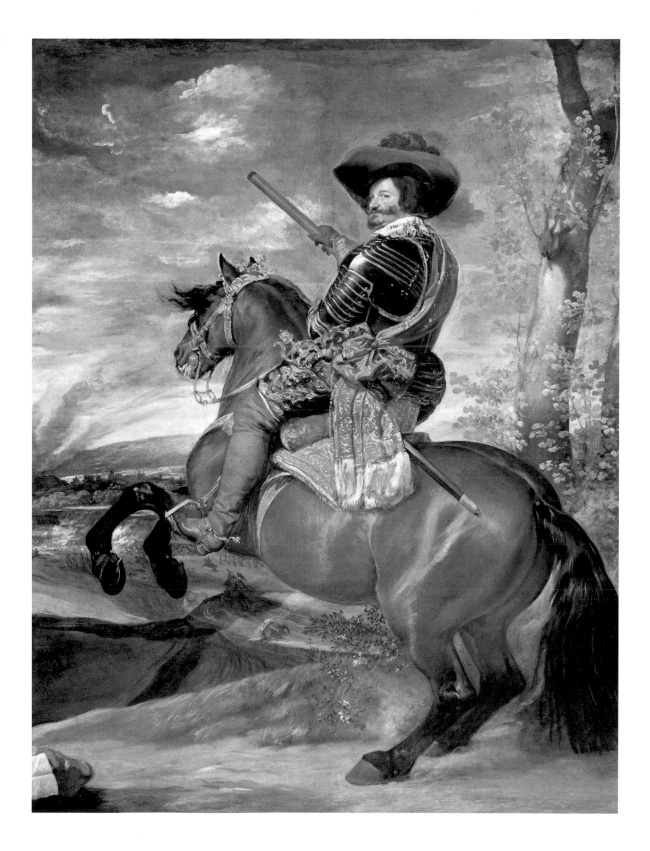

Velázquez hizo una composición barroca excepcionalmente osada. El mariscal de campo – célebre por sus dotes de jinete –, con sombrero de plumas, una coraza con incrustaciones de oro y bastón de mando irrumpe transversalmente, desde un alto, abriendo así toda la profundidad del cuadro. El observador contempla desde atrás al jinete, quien vuelve la cabeza extremadamente a un lado, con lo que –a su vez– examina al espectador, imperativamente, de arriba abajo. El magnífico caballo castaño mira en la otra dirección, hacia el interior del cuadro, donde a lo lejos, entre nubes de humo ascendentes, aparece, muy pequeña, una batalla. En contraposición a la opinión más extendida, probablemente no se trata de una lucha concreta, sino de un modo de representar las habilidades militares de aquel que llevó de triunfo en triunfo a los ejércitos del rey.

Apenas terminado el Buen Retiro, Felipe IV acomete el siguiente proyecto. Frecuentemente, el rey solía internarse con un pequeño cortejo por los amplios terrenos de caza de El Pardo, pues era un osado aventurero y un cazador apasionado, como demuestra el hecho de que quiso que su pintor de corte plasmara para la posteridad los venados que cazaba (il. pág. 43). De camino hacia los cotos de caza de la Sierra se veía una torre que había mandado construir Carlos I, para descansar, por lo que se llamaba la Torre de la Parada. Y como a Felipe le gustaba especialmente, la amplió hasta convertirla en un cómodo pabellón de caza. El rey tenía prisa por terminar la decoración; dio a Rubens un vastísimo encargo de pintar cuadros de tema mitológico. Cuando se terminaron las obras, en 1638, Velázquez se ocupó de decidir sobre el modo en que debían colgarse, además de realizar una serie de escenas de caza, para complementar las obras ya existentes y los lienzos de los maestros flamencos. Este encargo supuso un trabajo y esfuerzo enormes, pero también acrecentó su prestigio en la corte.

Los tres retratos de caza que se han conservado son de tamaño natural: el de *Felipe IV, cazador* (il. izquierda), varias veces modificado, lo pintó hacia 1632/33. El regio modelo aparece con una postura distendida, delante de un roble oscuro, con un dogo amaestrado a los pies. Ante el monarca, un paisaje claro y amplio. El rey acude a la caza vestido con un guardapolvo marrón verdoso, con polainas de cuero y guantes amarillos con puño. En lugar de representación oficial, aquí predomina el ámbito privado y desenfadado; sin embargo, esta extraordinaria obra transparenta en todo momento la dignidad real que se esconde detrás.

Como *pendant*, pintó algunos años más tarde al príncipe Baltasar Carlos, con el atuendo de cazador (il. superior), «cuando tenía seis años», como reza la inscripción; es decir, en 1635 o más probablemente en 1636. Mientras que el lienzo del rey está bañado en el ambiente cálido de la tarde, el del príncipe parece reflejar la atmósfera fresca de la mañana: la hierba, aún húmeda de rocío, brilla con un azul verdoso, ante un perro perdiguero que aún dormita.

El cardenal infante don Fernando de Austria, cazador (il. pág. 45), que Velázquez concluyó hacia 1632/33, también estaba destinado a decorar la Torre de la Parada. Sin preocuparse de su rango eclesiástico, el hermano menor del rey se dejaba llevar por la pasión de la caza. En este lienzo aparece en una pose más cinegética que la de su hermano y su sobrino, con la escopeta al hombro. Su silueta, fuertemente expresiva, se corresponde con la del perro raposero de color canela que está sentado delante de él y que

Felipe IV, cazador, hacia 1632/33
Óleo sobre lienzo, 189 x 124,2 cm
Madrid, Museo del Prado

PÁGINA 43:
Cabeza de venado, 1626/27
Óleo sobre lienzo, 66,5 x 52,5 cm
Madrid, Museo del Prado

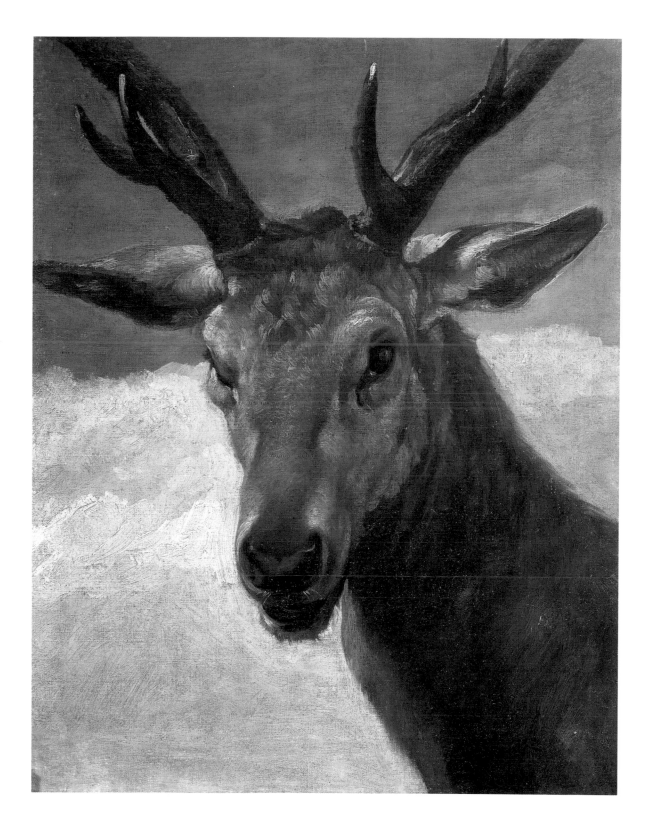

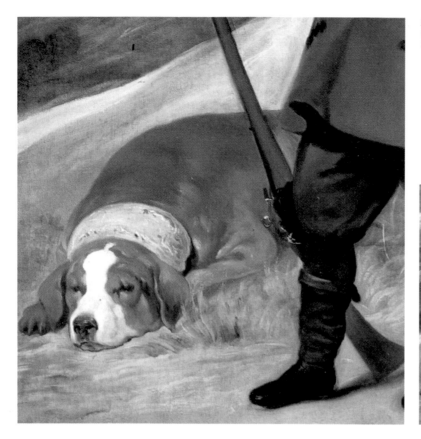

El príncipe Baltasar Carlos, cazador, 1635/36
Óleo sobre lienzo, 191 x 102,3 cm
Madrid, Museo del Prado

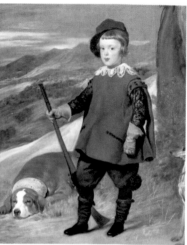

demuestra, una vez más, la maestría de Velázquez en reproducir animales.
El pintor de la corte les muestra igual atención que a los seres humanos;
aunque conoce las diferencias existenciales entre ambos, no ignora la dig-
nidad común a todos los seres vivos. La natural elegancia de la cabeza de
un caballo o del cuerpo de un perro, el ímpetu refrenado y la fidelidad; po-
cos pintores han sabido plasmar de un modo tan inolvidable la belleza y la
individualidad de los animales.

PÁGINA 45:
*El cardenal infante don Fernando de Austria,
cazador*, hacia 1632/33
Óleo sobre lienzo, 191,5 x 107,8 cm
Madrid, Museo del Prado

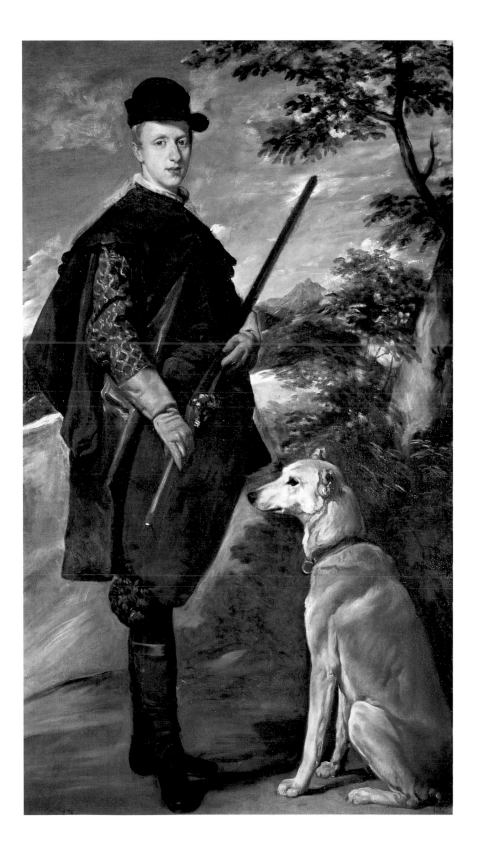

El equilibrio de lo humano

En el Salón de Reinos, la sala del trono del Retiro –donde se desarrollaba en todo su apogeo el ceremonial cortesano y se presentaba la monarquía simbólicamente–, no sólo había retratos ecuestres de los Austrias españoles, sino también una serie de diez cuadros de Zurbarán sobre los trabajos de Hércules, con los que se correspondían doce representaciones de batallas en las que Felipe IV había obtenido la victoria. Todos los cuadros militares seguían un plan preestablecido: la batalla quedaba relegada al fondo y permitían que los comandantes victoriosos ocuparan el primer plano, en tamaño natural, en lugar de los personajes regios que aquí solían aparecer.

Las escenas de batallas realizadas por los compañeros de Velázquez en la corte, como Eugenio Caxé (1573/74–1634), Vicente Carducho o Zurbarán, no proporcionan una solución especialmente original. Sin embargo, no puede decirse lo mismo de los cuadros de Fray Juan Bautista Maino y –como era de esperar– de los de Velázquez. Maino siguió una comedia de Lope de Vega, que glorificaba la reconquista de la población brasileña de Bahía por españoles y portugueses, de manos de los holandeses. Sin embargo, el tema central del cuadro no es la lucha, sino la magnanimidad del vencedor y la solicitud por los heridos.

En *La rendición de Breda* (il. pág. 48/49), también Velázquez centra su atención en el humano comportamiento en plena guerra. Las largas luchas por los Países Bajos iban a decidir sobre la posición futura de España como potencia mundial; de eso estaban seguros todos los coetáneos. La principal fortaleza en los Países Bajos meridionales era Breda, en Brabante; su posición estratégica fue justamente reconocida por Ambrosio de Spínola, general en jefe de los Tercios de Flandes y uno de los más destacados servidores de la monarquía española durante la guerra de los Treinta Años, un genovés noble y rico, condecorado con la Orden del Toisón de Oro. La fortaleza estaba a las órdenes de Justino de Nassau, un general igualmente muy conocido en Europa.

Después de un sitio de cuatro meses, las provisiones llegaron a su fin; Nassau se vio obligado a pedir una capitulación honrosa. Spínola le dispensó condiciones extremadamente generosas para la época. La rendición oficial tuvo lugar el 5 de junio de 1625. Las tropas vencidas gozaron del privilegio de salir de la ciudad con sus armas y estandartes, sin que sufrieran ultraje. Spínola esperaba a las puertas de la ciudad en compañía de unos gentilhombres; magnánimo, saludó al general holandés, que fue el primero en salir seguido de su esposa, montada en una carroza.

Soldado español, detalle de *La rendición de Breda*, 1634/35

PÁGINA 46:
Soldado español, detalle de *La rendición de Breda*, 1634/35

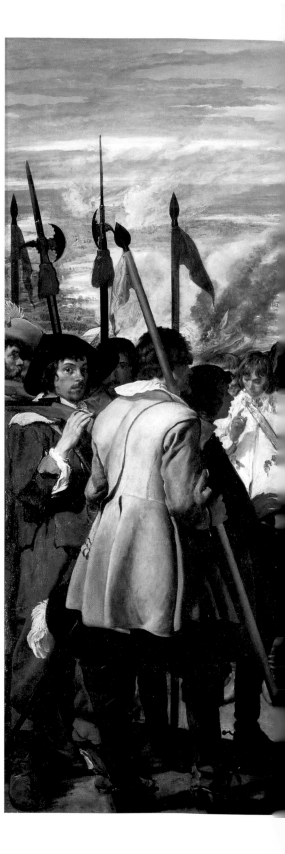

La rendición de Breda (Las lanzas), 1634/35
Óleo sobre lienzo, 307,5 x 370,5 cm
Madrid, Museo del Prado

48

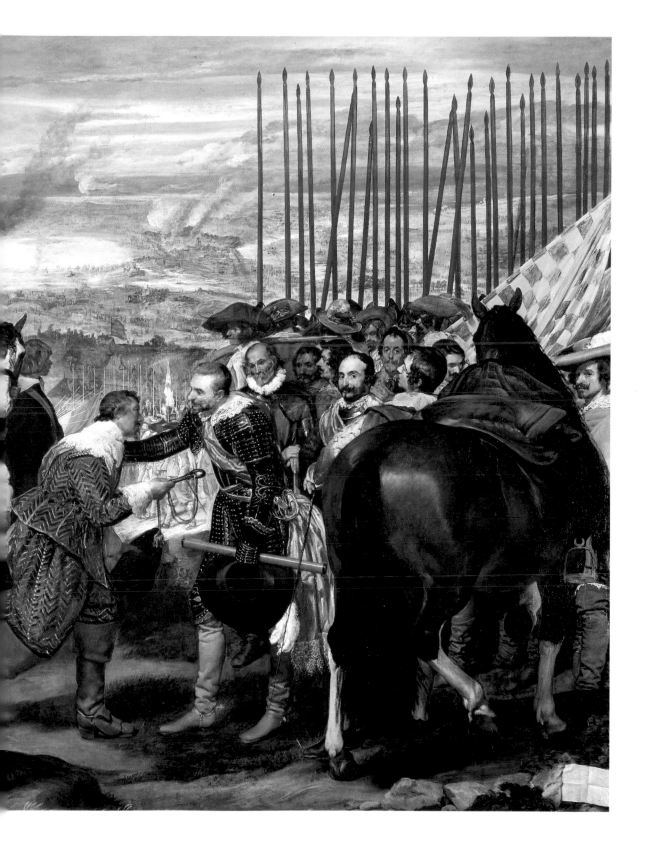

Don Pedro de Barberana, detalle de
La rendición de Breda, 1634/35

Don Pedro de Barberana y Aparregui
(detalle), 1631/32
Óleo sobre lienzo, 198,1 x 111,4 cm
Fort Worth, Kimbell Art Museum

En Madrid, la noticia fue recibida con entusiasmo y con gran alivio.
Lo mismo puede decirse del Papa Urbano VIII, quien felicitó a Spínola por
haber lavado sus manos en la sangre dc los heréticos. En noviembre de
1625 se representó en Madrid una obra de teatro de Calderón de la Barca,
que trataba del sitio de Breda, en el que Spínola expresa frente a su ene-
migo una frase orgullosa y modesta a la vez, unas palabras que se convir-
tieron en un proverbio: «El valor del vencido es la gloria del vencedor». Es
probable que el joven Velázquez asistiera a este espectáculo en la corte.
Nueve años más tarde encargaron que pintara la escena, para la que realizó
estudios preliminares. Mientras trabajaba, cuestionaba lo que anteriormente
había pintado, hacía numerosas correcciones y repintaba muchos detalles.
No obstante, el resultado es de una ligereza extraordinaria: *La rendición de
Breda* es uno de los cuadros de guerra más famosos y perfectos, y en cual-
quier caso, uno de los de más honda humanidad.

Sobre el lienzo se desarrolla un impresionante teatro de la guerra y del
mundo. A vista de pájaro, el espectador observa el campo de batalla, de-
sierto y mudo; bajo las nubes y un vaho azul grisáceo, fuegos. Se ven las
trincheras, el sistema de riego y los fortines del fondo; sólo Breda ha que-
dado fuera del cuadro. El fondo, de colores claros, azul celeste y rosa, re-
cuerda los paisajes de Tintoretto. Desde el fondo van desfilando las tropas
holandesas, de derecha a izquierda, por debajo de los españoles con las lan-
zas alzadas. Este bosque de lanzas domina tanto la composición general
que de él toma su subtítulo.

En el primer plano, sobre una elevación del terreno, aparece el escena-
rio principal del cuadro, de cara al observador. A cada lado, nueve personas:
los holandeses a la izquierda, los españoles a la derecha. El grupo izquierdo
se abre para dejar paso a Justino de Nassau, con su mirada pesada y can-
sada, esbozando una reverencia para entregar las llaves de la ciudad (il. pág.
51). Spínola se inclina, dando muestra de gran sensibilidad, y le pone la
mano sobre el hombro, un gesto tanto de grandeza como de compasión.
Tras él, un palafrenero intentando empujar hacia un lado el soberbio caba-
llo, que golpea el suelo nervioso. El grupo de los vencidos parece más dis-
tendido, menos homogéneo respecto a la luz y al color; el de los vencedo-
res está más ordenado; los holandeses son más rústicos, con la piel
bronceada por el aire libre, como el mosquetero del extremo izquierdo (il.
pág. 46); los españoles, más cuidados y finos. Las lanzas, el arma de los in-
victos Tercios de Flandes, la gloriosa infantería española, subraya su fuerza
aún amenazante pero, al mismo tiempo, proporciona un peso específico a la
humanidad, a la generosidad del vencedor.

En las actitudes y el comportamiento de los soldados se revela una or-
questación inagotable de sentimientos y estados de ánimo; para algunos
rostros, Velázquez se han inspirado en sus propios cuadros, por ejemplo en
La fragua de Vulcano (il. pág. 23). El oficial de cabello castaño situado a la
derecha de Spínola es Don Pedro de Barberana y Aparregui, caballero de la
Orden de Calatrava, que Velázquez había retratado en 1631/32 (il. iz-
quierda). La vibrante pincelada, el inusitado conocimiento del poder de la
luz y de la atmósfera para cambiar los colores, la sinfonía de tonos más bri-
llantes y más moderados, que hace centellear el cuadro y le lleva a brillar
en acordes solemnes, el modo en que la composición se concentra en la en-
trega de las llaves y cómo se plasman la victoria y la derrota en el mismo
contexto; todo esto marca un punto de inflexión en el arte de Velázquez.

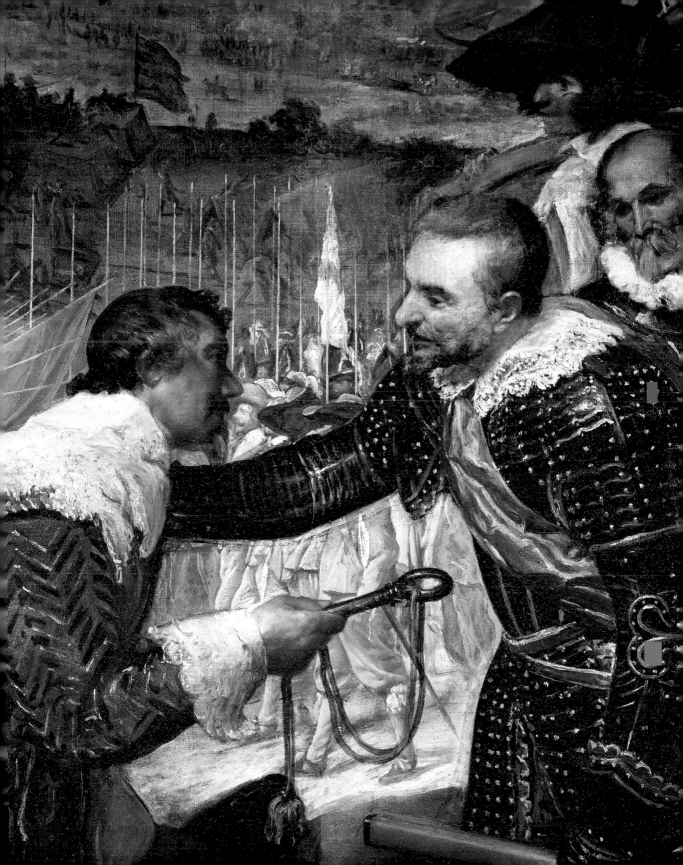

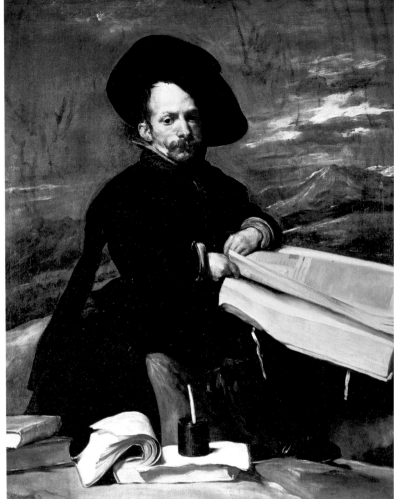

El bufón don Diego de Acedo, el Primo,
hacia 1645
Óleo sobre lienzo, 106 x 83 cm
Madrid, Museo del Prado

Enano, detalle de *El príncipe Baltasar Carlos con el Conde Duque de Olivares en el picadero*, hacia 1636 (véase pág. 60)

La rendición de Breda es, sin lugar a dudas, el primer cuadro puramente de historia de la pintura europea moderna, al renunciar a todo ornamento alegórico o mitologizante, y es una de las obras más destacadas del arte mundial. Pero Velázquez muestra la naturaleza humana también de otro modo, que al espectador actual le resulta en ocasiones extraña, pero que siempre emociona, cuando nos presenta su galería de enanos y bufones que pululaban por la corte y que tenían como cometido preservar al rey del aburrimiento, en medio de la rutina de la etiqueta.

Con ingeniosos juegos de palabras, los truhanes o bufones decían frecuentemente a sus dueños las verdades que el pueblo proclamaba abiertamente en la calle. Se movían libremente en presencia del rey e intentaban animar con sus malas lenguas a Felipe IV, propenso a la melancolía. A juzgar por el salario que recibían, su posición social no era tan baja. Velázquez mismo, que estaba al servicio del rey en su cargo de pintor de la corte, formaba parte de los domésticos de palacio, por lo que compartía la vida de

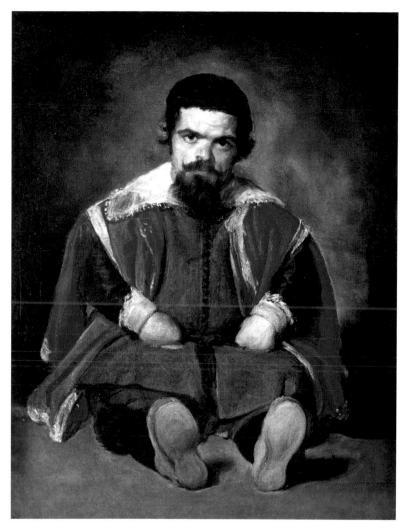

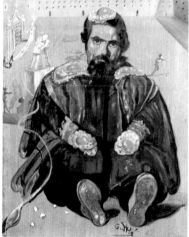

Don Sebastián de Morra, hacia 1645
Óleo sobre lienzo, 106,5 x 81,8 cm
Madrid, Museo del Prado

Este cuadro, del que existe una réplica, se encontraba originariamente en el Alcázar de Madrid. El lienzo ha sido muy recortado, sobre todo en el borde derecho.

Salvador Dalí
Detrás de la ventana, a mano izquierda, donde sale una cuchara, Velázquez agonizante; el enano Sebastián de Morra, 1982
Óleo sobre lienzo, con colágeno, 75 x 59,5 cm
Figueras, Teatro-Museo Salvador Dalí

esos truhanes. Bien diferente era la situación de los enanos, a los que se consideraba «juguetes» humanos y que en ocasiones eran la cabeza de turco de los jóvenes infantes e infantas. Teniendo en cuenta sus rostros arrugados y sus cuerpos contrahechos, los hidalgos y las damas podían considerarse privilegiados por la naturaleza. La categoría más baja, por último, estaba formada por esos «caprichos de la naturaleza», la «fauna» humana de los inofensivos enfermos mentales.

Cuando Velázquez pintó a la servidumbre de palacio, plasmó con su genial capacidad de observación y su delicadeza de espíritu todos los matices de sus deformidades físicas y mentales; siempre con absoluta precisión, pero sin mofarse de ellos, sin caricaturizarlos ni buscar un placer morboso; y, también, sin una falsa compasión, sentimental e hipócrita. Todo lo contrario, siempre se aprecia la humanidad estoica y serena con la que veía a esas personas, y se advierte una grandeza interior que no va a la zaga a su genio artístico. En 1628–1629 pintó por primera vez el retrato de uno de los bufo-

PÁGINAS 54 Y 55:
Don Juan de Calabazas (Calabacillas),
1637–1639
Óleo sobre lienzo, 106,5 x 82,5 cm
Madrid, Museo del Prado

Francisco Lezcano, el Niño de Vallecas,
hacia 1643–1645
Óleo sobre lienzo, 107,4 x 83,4 cm
Madrid, Museo del Prado

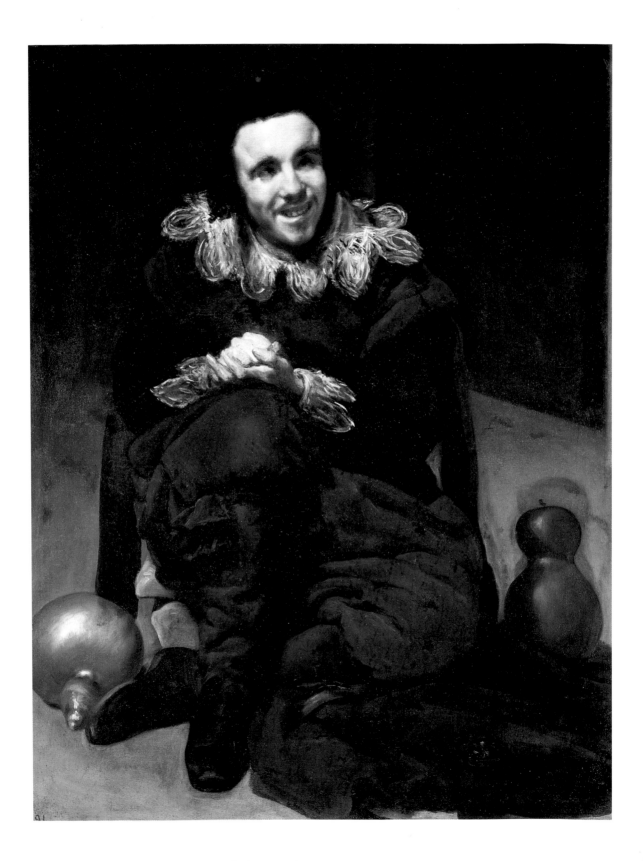

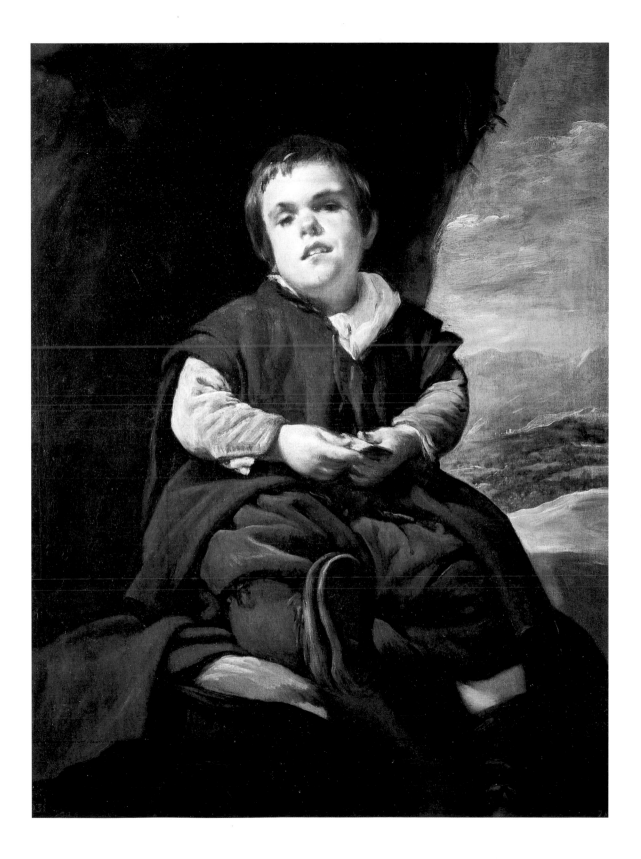

nes de la corte: el de Juan Calabazas o Calabacillas (The Cleveland Museum of Art). Unos diez años más tarde volvió a representarle (il. pág. 54); en su rostro no queda una sola línea claramente delimitada. En su lugar, el relieve de la superficie se compone de una textura de colores y sombras inusitadamente sutil, rodeada por un cuello irreal de puntilla blanca. Los minúsculos ojos bizcos están hundidos en unas órbitas inmensas. Este motivo, con la irrealidad pictórica del conjunto, ilustra el mundo intermedio en que el bufón realmente vive.

El retrato de *Francisco Lezcano* (il. pág. 55), a quien Velázquez pintó en 1643–1645 con los rasgos de un retrasado mental de quince años, es una de las piezas burlescas que decoraban la Torre de la Parada. El enano, vestido de verde, acaricia los naipes que tiene en la mano. Su rostro hinchado causa una impresión casi monumental, pero en esos rasgos se despliega una belleza indefinible. Para los retratos de los enanos y bufones, Velázquez escogió frecuentemente un rectángulo de poca altura, en el que las figuras aparecen como en un mundo estrecho y limitado; así sucede también en el de *El bufón don Diego de Acedo, el Primo* (il. pág. 52), de hacia 1645, que se encontraba, asimismo, en la Torre de la Parada. El modelo, vestido de noble negro y un sombrero extravagante, aparece hojeando un infolio; al parecer se interesaba por la literatura. ¿Se denomina «el Primo» porque se imagina ser un primo de Velázquez? ¿Es el mismo hombrecito que aparece en un cuadro de hacia 1636, tras el príncipe Baltasar Carlos (il. pág. 52 y 60)? Su identidad no se ha podido desvelar, pero quizá carezca de importancia, a la vista de la fascinante vitalidad de este personaje situado ante un fondo casi fantasmagórico.

En la corte gozaba de una gran estima, además de «el Primo», el enano Don Sebastián de Morra, que probablemente sea el enano sentado en el suelo (il. pág. 53); de este retrato existen dos versiones, las dos de hacia 1645. La composición es sumamente original; en nuestro siglo inspiró a Salvador Dalí a una paráfrasis surrealista (il. pág. 53). El barbudo enano, con traje de paño verde y una capa corta roja, está sentado sobre el suelo. Las piernecitas adelantadas, con los pies señalando hacia arriba –mostrando así al observador las suelas sucias– y los cortos bracitos apretados contra el cuerpo, resaltan el torso voluminoso, casi como un busto monumental. El intenso juego de luces y sombras y las luminosidades, de factura deliberadamente pastosa, ilustran el carácter irascible del enano.

Con este universo de personajes cómicos o retrasados, Velázquez ilustra las deformaciones de un retraso mental, congénito o debido a la edad, pero también todos los rasgos individuales propios de un fuerte mundo emocional. También está magistralmente retratado *El bufón Barbarroja, don Cristóbal de Castañeda y Pernia* (il. pág. 56, 57), el bufón principal en la corte entre 1633 y 1649. Pretendía ser un gran experto militar, lo que le valió el sobrenombre de Barbarroja, recordando al famoso pirata del mismo nombre. Su vestido rojo casi parece turco; el peinado recuerda un gorro de loco. Con expresión furibunda, mira a la lejanía; mientras que mantiene asida con fuerza la vaina vacía, sostiene la daga indolente. Velázquez dejó este retrato a finales de los años treinta, sin terminar; otro pintor siguió trabajando en él, sobre todo en la capa gris.

A pesar de sus limitaciones, los enanos y bufones de Velázquez son también observadores insobornables del poder temporal. La fascinante energía que el artista sabe dar a su mirada y a sus ojos, también significa

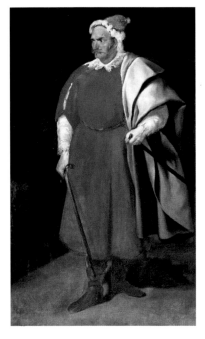

El bufón Barbarroja, don Cristóbal de Castañeda y Pernia, 1637–1640
Óleo sobre lienzo, 200 x 121,5 cm
Madrid, Museo del Prado

PÁGINA 57:
Detalle de *El bufón Barbarroja, don Cristóbal de Castañeda y Pernia*, 1637–1640

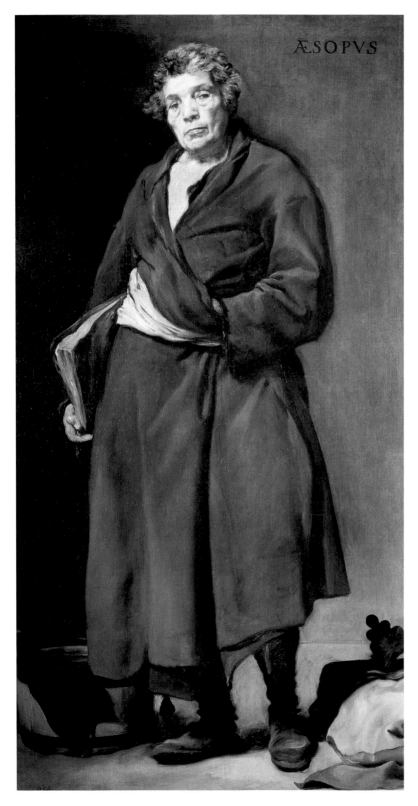

ÆSOPVS

Esopo, hacia 1639–1641
Óleo sobre lienzo, 179,5 x 94 cm
Madrid, Museo del Prado

El autor de fábulas griego descansa la mano
sobre el pecho, una postura que según la com-
prensión alegórica de la época podría hacer
referencia al tipo del flemático; como se creía
que éste tenía una especial afinidad con el
agua, así podría explicarse también la tina que
aparece a sus pies.

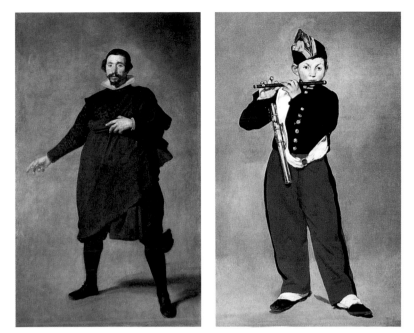

Pablo de Valladolid, hacia 1636/37
Óleo sobre lienzo, 213,5 x 125 cm
Madrid, Museo del Prado

El bufón, con la pose de un actor de comedia, se encuentra en un espacio indefinido, sin línea de suelo. El fondo de esta obra de arte, originariamente de un gris brillante, pero que se ha degradado hasta transformarse en un ocre sucio, entusiasmó a pintores como Goya o Manet

A LA DERECHA:
Edouard Manet
El pífano, 1866
Óleo sobre lienzo, 161 x 97 cm
París, Musée d'Orsay

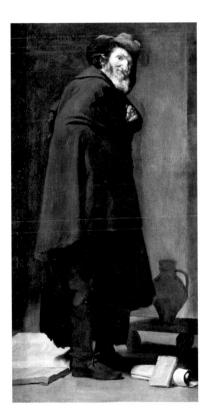

Menipo, 1639–1641
Óleo sobre lienzo, 178,5 x 93,2 cm
Madrid, Museo del Prado

que, desde su reino intermedio, son capaces de advertir –mejor que un cortesano «normal»– la vaciedad de una sociedad que se cree superior. Este punto de vista intelectual permite comprender por qué existen semejanzas entre sus representaciones de seres marginados y sus cuadros de filósofos.

Esopo (il. pág. 58) está fechado hoy casi unánimemente en los años 1639–1641; se supone que fue pintado para la Torre de la Parada, junto al *Menipo* (il. izquierda) de la misma época. Esopo, el escritor de la Antigüedad que reflejaba la vida humana disfrazada en fábulas de animales, y el filósofo Menipo, cínico y satírico, dos figuras de tamaño natural, estaban pensados como los *pendants* del Demócrito y Heráclito de Rubens, que también colgaban allí. Velázquez dio al rostro del escritor los rasgos carnosos de esa imagen animal que, en un tratado fisonómico de Giovanni Battista Porta, publicado cn 1586, se describía como «cabeza de buey», lo que a su vez recuerda las fábulas de Esopo.

Pero más importante aún son los ojos; casi podría decirse que, en medio del paisaje pictórico del rostro, son lo único que subsiste del fondo del lienzo. Se dirigen al espectador, profundos, inquisitivos, casi un poco despectivos. Como los ojos de tantos enanos y bufones, su mirada está llena de una ironía que pone en evidencia toda convención. Esopo –quien primero fue esclavo– vivió entre los años 620 y 560 a.C. y murió de forma violenta; en este retrato muestra, en un rostro experto en sufrimientos, la misma sencilla dignidad quc siempre poseen los bufones o las gentes humildes en las obras de Velázquez. Por ejemplo, si se compara la fisonomía de *Pablo de Valladolid* (il. pág. 59), pintado en 1636/37, con el rostro de *Demócrito* (il. pág. 6), una obra muy anterior, se descubren sin esfuerzo semejanzas que hacen pensar en el mismo modelo. En el siglo XIX, cuando Edouard Manet hace una paráfrasis de este cuadro, no se inspira en el intenso rostro, sino en la silueta llena de tensión del bufón (il. pág. 59).

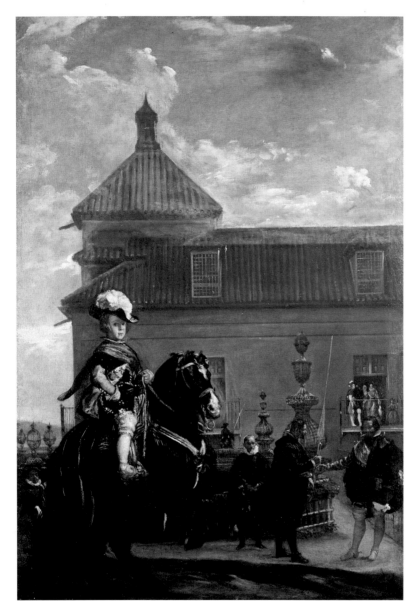

**El príncipe Baltasar Carlos con el Conde
Duque de Olivares en el picadero**, hacia 1636
Óleo sobre lienzo, 144 x 96,5 cm
Londres, His Grace the Duke of Westminster

La panza del caballo sobre el que cabalga el
príncipe está hinchada exageradamente, tanto
que probablemente se deba más a la mano me-
nos hábil de un ayudante que a una distorsión
deliberada, debida a la baja perspectiva.

PÁGINA 61:
Detalle de **El príncipe Baltasar Carlos con
el Conde Duque de Olivares en el picadero**,
hacia 1636

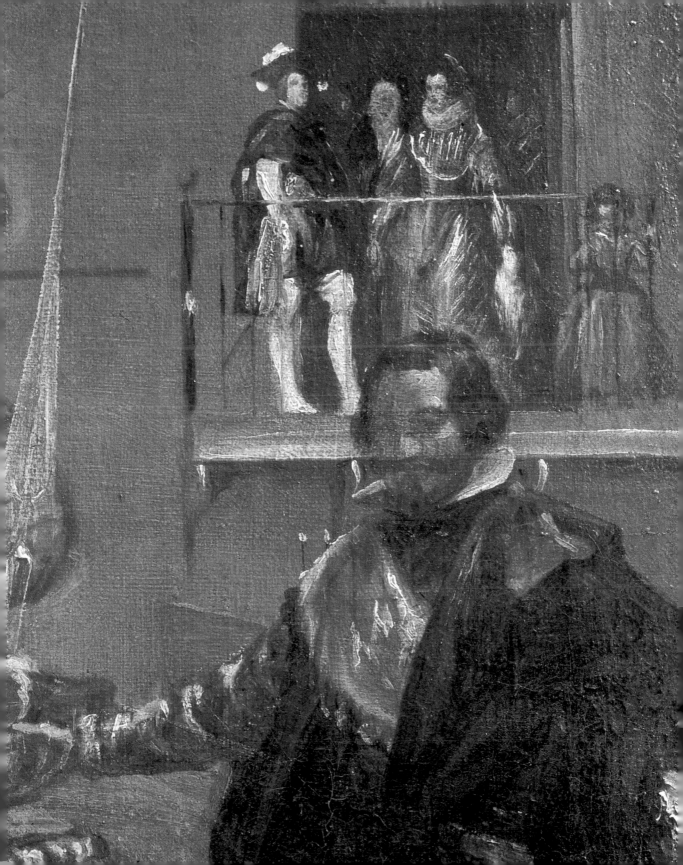

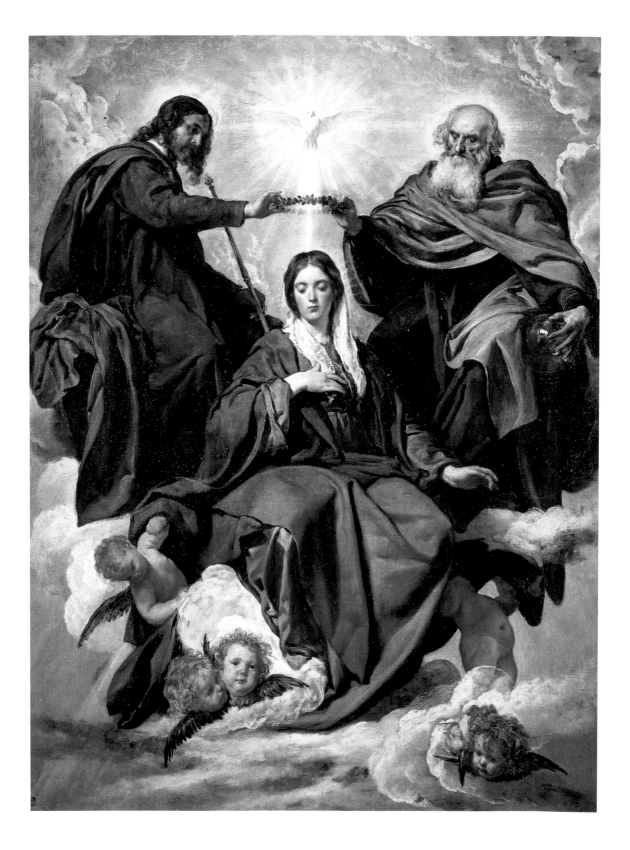

Detalle de *La coronación de la Virgen*, hacia 1645

El rostro juvenil de la Virgen está muy acorde con las emociones, despertadas especialmente en España entre 1613 y 1620, en relación con la Inmaculada Concepción de la Virgen María. En este contexto, Pacheco exigía de los pintores que la representaran con un aspecto subrayadamente juvenil.

Junto a estos retratos de personas reales o ficticias, la actividad de un pintor de la corte exigía también la realización de retratos representativos de grupo. Velázquez dirigió un taller muy eficaz, en el que desde 1633 también trabajó su yerno Juan Bautista Martínez del Mazo (1610/15–1667), quien probablemente tuvo parte muy destacada en el cuadro de 1636 que muestra al príncipe Baltasar Carlos y al Conde Duque en el picadero (il. pág. 60). Este último se encuentra en un plano medio, a la derecha, con el maestro armero; en el balcón se reconoce a Felipe IV, a la reina Isabel y a otros miembros de la corte, no definitivamente identificados (il. pág. 61).

Los retablos formaban parte, asimismo, de las tareas que debía realizar Velázquez, si bien en una medida limitada. Así, *La coronación de la Virgen* de 1645 (il. pág. 62 y arriba) quizá estaba destinada al oratorio de la reina en el Alcázar de Madrid. Los querubines elevan al cielo a una Virgen de trazos juveniles; el Padre y el Hijo sostienen sobre su cabeza una corona de rosas; sobre ésta, una paloma, símbolo del Espíritu Santo, en una aureola de luz. En su coronación y en la pureza de sus rasgos se manifiesta la virginidad de la Madre de Dios.

Unos diez años antes, le habían encargado *San Antonio Abad y San Pablo, primer ermitaño* (il. pág. 65), posiblemente para la ermita del Buen Retiro. Se han identificado diversos modelos para esta composición; por ejemplo, para el grupo de figuras, una xilografía de Alberto Durero (1471–1528), en la que puede verse al cuervo que lleva un pan a los ermitaños en una postura prácticamente idéntica (il. derecha); para el paisaje que se ve desde una altura muy elevada, los paisajes panorámicos del holandés Joachim

PÁGINA 65 Y DETALLE A LA IZQUIERDA:
San Antonio Abad y San Pablo, primer ermitaño, hacia 1635–1638
Óleo sobre lienzo, 261 y 191,5 cm
Madrid, Museo del Prado

En esta composición, se plasman simultáneamente varias escenas de la hagiografía. Al fondo, San Antonio pregunta a un centauro por la cueva de San Pablo ermitaño; siguiendo el camino se encuentra con un sátiro; a la derecha, llama a la puerta de la cueva excavada en la roca. La escena principal muestra a un grajo negro que lleva en su pico un panecillo a los dos santos. A la izquierda aparece la escena final: dos leones excavando la sepultura de San Pablo, mientras San Antonio reza sobre sus restos mortales.

Joachim Patinir
San Jerónimo, 1510–1515
Óleo sobre lienzo, 74 x 91 cm
Madrid, Museo del Prado

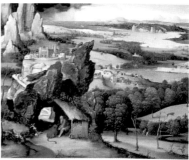

Patinir (hacia 1485–1524) (il. superior); pero el dinamismo en la aplicación de los colores, que parece simplemente esbozado, y la transparencia del colorido hacen pensar también en representaciones del mismo tema de Rubens. Aunque el paisaje se reproduzca magníficamente, el colorido de este retablo tardío parece especialmente reflexivo, estéticamente calculado y maduro.

Esta obra marca la transición a la obra tardía de Velázquez hacia el punto culminante de su creación artística. Para alcanzarlo también contribuirán los retratos de los Austrias españoles, que se cuentan entre las creaciones más bellas y exquisitas del retrato cortesano.

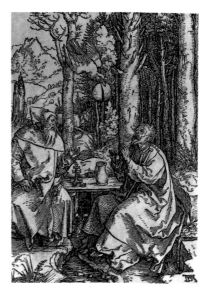

Alberto Durero
San Antonio abad y San Pablo ermitaño, hacia 1503. Xilografía. Nueva York, The Metropolitan Museum of Art

Perplejidades y reflejos: enigmas en pintura

Las hilanderas o La fábula de Aracne (il. pág. 69, 71), uno de los cuadros más célebres de Velázquez y una de sus grandes obras mitológicas, que suele fecharse en los años cuarenta, no fue un encargo del rey, sino de un cliente particular. En relación con la composición, Velázquez recurre a sus «bodegones», en los que suelen encontrarse al mismo tiempo diversos espacios y planos de la realidad. En el primer plano puede verse el interior de una fábrica de tapices, una escena cotidiana en una estancia carente de decoración. A la izquierda aparece una hilandera ya mayor, manejando la rueca; a la derecha, una joven sentada, enrollando un ovillo; el modelo de su postura se cree haber encontrado en las figuras de jóvenes desnudos que Miguel Ángel pintó en el techo de la Capilla Sixtina (il. pág. 68). Las otras mujeres acarrean lana o se ocupan de recoger los hilos.

En el fondo, al que se accede por unos peldaños, puede verse una alcoba iluminada por un haz de luz brillante, con mujeres elegantemente vestidas (il. pág. 71). La de la izquierda, con un casco antiguo sobre la cabeza y el brazo alzado, es Atenas. Frente a ella –¿se encuentra en la misma estancia o forma parte del tapiz del fondo?–, la joven Aracne, tan hábil en el arte de tejer lana que osó compararse con la diosa. Para comenzar la lid que se organizó entre las dos, tejió un tapiz que mostraba uno de los amoríos de Júpiter: el rapto de Europa. Velázquez tomó el motivo del tapiz de una obra mundialmente famosa de Tiziano –de la que además existe una copia hecha por Rubens (il. pág. 70)–, para honrar así al veneciano.

También Rubens pintó hacia 1636 la leyenda de Aracne, tomada de las «Metamorfosis» de Ovidio, para la Torre de la Parada, donde aludió al castigo de la tejedora; al perder la competición, fue transformada en una araña. Sin embargo, Velázquez no plasma esa escena, sino que muestra a las dos adversarias casi equiparadas. En comparación con lo que sucede en el fondo, pleno de significado, el trabajo sencillo de las mujeres que aparecen en el primer plano está monumentalizado; se trata de una sencilla técnica sin la que la diosa no podría practicar sus artes, lo cual sigue siendo válido aun cuando Velázquez haya representado, en forma de tejedoras vieja y joven, una segunda vez a Atenas, ahora disfrazada –su pierna bien proporcionada hace referencia a su belleza atemporal–, y a Aracne. Al menos superficialmente, Velázquez ha devuelto la mitología a la esfera cotidiana; no obstante, tras esta lectura se esconden otras más, y algunos de sus significados aún plantean incógnitas a los científicos.

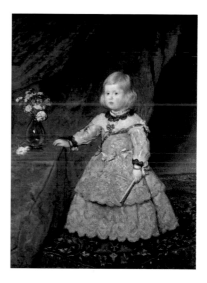

La infanta Margarita, 1653
Óleo sobre lienzo, 128,5 x 100 cm
Viena, Kunsthistorisches Museum

PÁGINA 66:
Detalle de *La infanta Margarita*, 1653

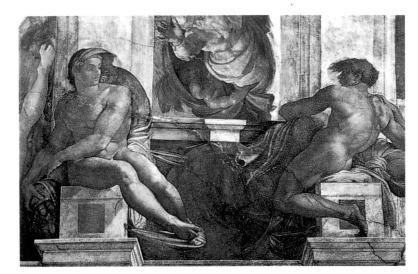

Miguel Ángel
Ignudi, 1508–1512
Fresco
Vaticano, Capilla Sixtina

El segundo cuadro que Velázquez hizo sobre el tema de Aracne (il. pág. 72), en los años 1644–1648, supone también un enigma: ¿qué está indicando la joven morena al observador, al señalar la tablilla vacía? Puede interpretarse tanto como Aracne, la personificación de la Pintura, o también una profetisa (sibila), que hace referencia al futuro.

El mismo Velázquez se convierte en una segunda Aracne, cuando teje –compitiendo con los dioses del arte– la luz y la sombra, la forma y el color, y al ocultar en ese tejido símbolos y alegorías sibilinas. Claro que, al afirmar esto, estamos contradiciendo precisamente lo que criticaron los pintores neoclásicos y por lo que le elogiaron los impresionistas: que Velázquez rechazó todo arte conceptual y que fue un pintor esencialmente visual, que sólo se preocupó de la contemplación de la naturaleza. Esa idea de pintor poco culto, que sólo sigue su apetito visual, parecía quedar confirmada por el hecho de que Velázquez –en las teorías artísticas del siglo XVII– no desempeñó papel alguno y que, al parecer, no siguió las reglas académicas que, sobre todo, se habían establecido en la Italia del Renacimiento. Sin embargo, desde que se publicaron en 1925 los fondos de la biblioteca privada de Velázquez, con sus 156 títulos eruditos, se sabe que era persona de vastos conocimientos. En este contexto ha de verse también su recurso a las leyendas de la Antigüedad, por ejemplo en *Mercurio y Argos* (il. pág. 73), realizado en 1659.

Al parecer, el pintor de Felipe IV era una persona culta que reflejaba sus ideas –cifradas en estructuras enigmáticas– en muchas de sus obras, lo cual puede incluso decirse de un cuadro que parece tan sencillo como *La Venus del espejo* (il. pág. 74/75). Este desnudo femenino, gracioso y sensual, parece haberse convertido en uno de los más perfectos de la pintura europea, únicamente por las formas fluidas del cuerpo suavemente tendido sobre la tela gris, la magistral factura y su magnífico colorido. Y, sin embargo –en esto es unánime la crítica actual–, en la confrontación entre la vista de espaldas de la diosa del amor y el reflejo de su rostro –que será posteriormente repintado– en el espejo que mantiene Cupido, Velázquez simboliza la relación entre realidad, imagen y repre-

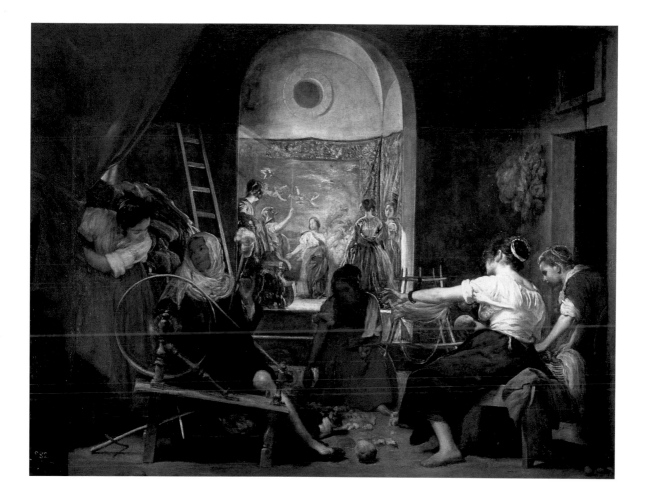

sentación. Con los medios de la pintura, reflexiona sobre las posibilidades de la pintura, entre la realidad y la apariencia; es decir, discurre intelectual y sensorialmente sobre el cuadro como medio y sobre el proceso de su elaboración.

En enero de 1649, partió del puerto de Málaga una pequeña flotilla, con Velázquez a bordo, para dirigirse a Italia por segunda vez, pues deseaba volver a ver las obras maestras de un país tan rico en arte; además le habían encargado que consiguiera vaciados de esculturas antiguas, para las colecciones de Felipe IV. En la ciudad del Tíber conoció a los artistas italianos más importantes del momento e intentó, aunque infructuosamente, que alguno viajara a Madrid. En Roma tendrá ocasión de poner a prueba su talento, realizando numerosos retratos.

En esas fechas hace el espléndido retrato del moro *Juan de Pareja* (il. pág. 76), que trabajaba de ayudante en el taller de Velázquez. La carnación de este rostro que mira atrevido al espectador queda realzada con pinceladas atrevidas; el blanco del cuello de puntilla contrasta con el negro del cabello y de la barba, y con el cutis cobrizo del modelo. Los ojos oscuros miran con fuerza de expresión ardiente. Comparado con trabajos rutinarios posteriores (il. pág. 77), llama la atención su extraordinaria calidad.

Las hilanderas o *La fábula de Aracne*, hacia 1644–1648
Óleo sobre lienzo,
[167 x 252 cm] 222,5 x 293 cm
(con el añadido)
Madrid, Museo del Prado

En la biblioteca de Velázquez se encontraban dos ediciones de las «Metamorfosis» de Ovidio, en las que se relata la competición entre Palas Atenea y Aracne. Para la competición con la diosa, Aracne –que aparece a la derecha, en forma de hilandera joven– eligió seis episodios en los que los mortales fueron seducidos por los dioses y comenzó dibujando a Europa engañada por Zeus en forma de toro. La brillante imagen de esta mujer eclipsa en mucho la de la diosa, que aparece a su lado.

<u>Peter Paul Rubens</u>
Copia del **Rapto de Europa**, de Tiziano,
1628/29
Óleo sobre lienzo, 181 x 200 cm
Madrid, Museo del Prado

Durante el siglo XVII, el modelo –el *Rapto de
Europa* de Tiziano–, una obra admirada en
toda Europa, se encontraba en el Palacio Real
de Madrid. Rubens lo copió, al igual que Juan
Bautista Mazo, el yerno de Velázquez.

PÁGINA 71:
Detalle de **Las hilanderas o La fábula de
Aracne**, hacia 1644–1648

Atenas se dirigió a Aracne disfrazada de an-
ciana, para aconsejarle que no desafiara a los
dioses. Como esta advertencia no dio fruto, se
quitó el disfraz y se reveló vestida de coraza y
casco. No está esclarecido si las otras mujeres
que aparecen en la alcoba simbolizan, con
Aracne, las cuatro bellas artes.

El busto de Pareja se expuso en el Panteón durante la fiesta de San
José, el 19 de marzo de 1650, donde todos los pintores, independiente-
mente de su nacionalidad, lo admiraron sin reservas. Según un testigo
ocular, a ese retrato se debe el que Velázquez ingresara en la Academia
Romana ese mismo año. Es decir que este retrato le sirvió de «entrada»
para conseguir los encargos de las más altas esferas: pronto posarían para
él el Papa y los miembros de la casa papal, hasta el *llamado barbero del
Papa* (il. pág. 78), cuya imagen autosuficiente ha hecho que, en ocasiones,
se le tomara por un bufón. El retrato de *Camillo Massimi* (il. pág. 79)
permite reconocer, bajo la capa de suciedad y polvo que lo cubre, las
cualidades de la mano de Velázquez.

Pero el verdadero impacto vino por el retrato de Su Santidad misma, el
Papa Inocencio X, un amante del arte, retrato que Velázquez termina en la
primavera de 1650 (il. pág. 80); se trata de una de sus mayores obras maes-
tras. Inocencio está revestido con una sobrepelliz blanca, birrete y muceta
rojos, e iluminado por puntos claros escarlata, lo que proporciona a su
figura una notable materialidad. Está sentado sobre un sillón que se destaca
del cortinaje rojo del fondo gracias a los adornos dorados. En los rasgos
feos y rudos, casi campesinos, del rostro rojizo de mejillas carnosas, la mi-
rada escrutadora y desconfiada de sus ojos pone una nota de inteligencia
despierta. Aquí reside el encanto de una personalidad poderosa; en la finura
de los nervios de las manos, por el contrario, se exterioriza insuperable-
mente su sensibilidad. A sus setenta y cinco años, Inocencio seguía pose-
yendo gran vigor y capacidad de trabajo; además era colérico e irascible.
Su frialdad y el inexorable desprecio hacia los seres humanos de este suce-
sor de San Pedro ha inspirado, en nuestro siglo, a Francis Bacon para plas-
mar las deformaciones de lo humano (il. pág. 81)

El retrato de Velázquez parece una sinfonía en rojo, una armonía de
los más diferentes tonos rojizos, que fluyen los unos en los otros; la so-
brepelliz contrasta con ellos, con sus cascadas de color blanco en los pli-
sados. El color es realmente fluido; en pocos lugares hay una aplicación
pastosa. Parece como si en el colorido, además de lo fastuoso y digno,
se expresara la velada pasión ardiente que tantas veces se ha asociado
a la Santa Sede y que se ve ejemplarmente personificada en Inocencio.
El hecho de que Velázquez consiguiera representar con tal corporeidad
no sólo a un hombre, sino a toda una época, preservando al mismo
tiempo una distinguida discreción, es un hecho poco menos que indes-
criptible.

Al parecer, el Papa no quedó muy satisfecho al principio, pues consi-
deró el retrato «troppo vero», «demasiado auténtico»; sin embargo, acaba-
ría cediendo a su encanto y mostró su agradecimiento regalando al pintor
español una cadena de oro muy valiosa. Velázquez debió de quedar muy sa-
tisfecho con su obra; de lo contrario, no se habría llevado a España una ré-
plica. En cualquier caso, su entorno no ocultó su admiración y se hicieron
numerosas copias de este retrato. Especialmente digno de resaltar en este
contexto es Pietro Martire Neri (1591–1661) (il. pág. 78), quien no sólo per-
tenecía al círculo de Velázquez en Roma, sino que también hizo el retrato
de *Cristoforo Segni, mayordomo del papa* (il. pág. 79), que al parecer sigue
un boceto del maestro, que no se ha conservado.

Felipe IV deseaba que su pintor favorito, que había cosechado gran-
des triunfos en Italia –aunque sin llegar a crear escuela allí–, retratara por

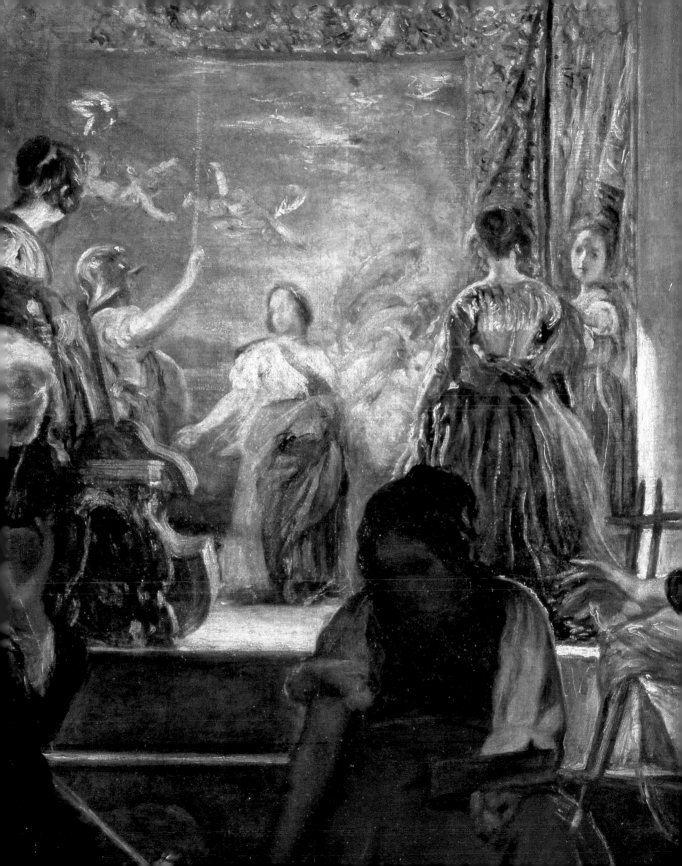

Una sibila (?), hacia 1644–1648
Óleo sobre lienzo, 64 x 58 cm
Dallas, Meadows Museum, Southern
Methodist University

fin a su segunda esposa, la reina Mariana. Además, le interesaba contar con el consejo de Velázquez para los trabajos de restauración del viejo palacio de Madrid, el Alcázar. Por tanto, quería tener a Velázquez cerca; sin embargo, éste retrasó su vuelta a España durante todo un año.

El retrato *La reina Mariana de Austria* no se terminó hasta 1653 (il. pág. 82); Maria Anna o Mariana era la hija del emperador Fernando III y de la hermana de Felipe, la infanta María, que se casó con su tío viudo en 1649. La reina, de diecinueve años de edad, está retratada de cuerpo entero; lleva un traje negro trenzado de plata, con joyas preciosas, cadenas y brazaletes de oro, así como un gran broche de oro sobre el rígido corpiño. Su mano derecha reposa sobre el respaldo de una silla; con la otra sostiene un delicado pañuelo, muy vaporoso (il. pág. 83). El cuadro se caracteriza por la perfecta armonía de colores negros y rojos, si bien el cortinaje fue repintado por otra mano.

La cara maquillada de color alabastro, que parece pertenecer a una muñeca bajo el exuberante peinado (il. pág. 84/85), es el centro, la clave de toda la composición. El busto encerrado en el ceñido corpiño, el rígido guardainfantes, la lujosa moda: Velázquez lo ha plasmado todo de un modo ciertamente representativo, pero al mismo tiempo como expresión de una teatralidad postiza, que oculta toda la naturalidad corporal bajo la coraza del protocolo cortesano.

La corte, a cuyo servicio estaba Velázquez desde hacía ya muchos años, era la esfera en que trabajaba y vivía desde su juventud sevillana; sobre sus ambiciones sociales se han emitido juicios muy controvertidos. Por ejemplo, el filósofo Ortega y Gasset escribió en 1955 que en la vida del artista sólo hubo un momento de verdadera importancia: su nombramiento como pintor de la corte. En una vida pobre en acontecimientos externos tuvo sólo *una* mujer, sólo *un* amigo: el rey, y sólo *un* taller: el palacio. Según el juicio de Ortega, Velázquez –seguro de sí mismo y autosuficiente– no participó en las intrigas cortesanas ni se interesó por la fama. Para muchos autores, la nobleza de su pintura revela su posición social como hidalgo español.

Mercurio y Argos, hacia 1659
Óleo sobre lienzo, 128 x 250 cm
Madrid, Museo del Prado

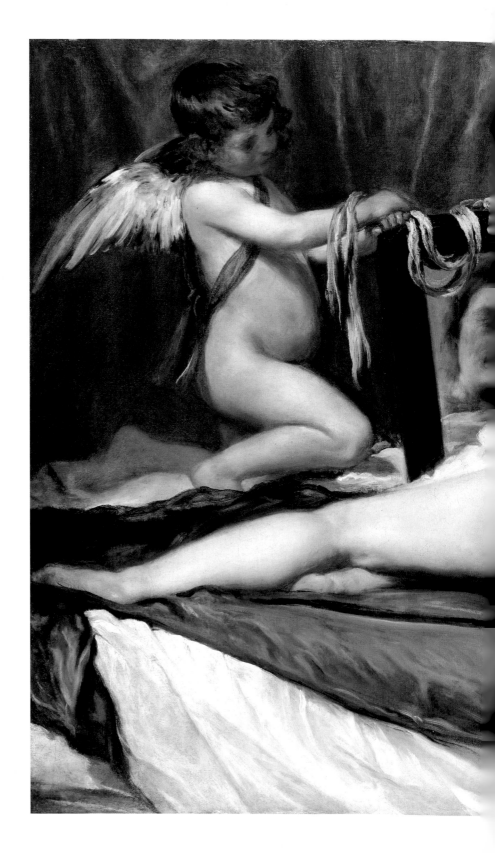

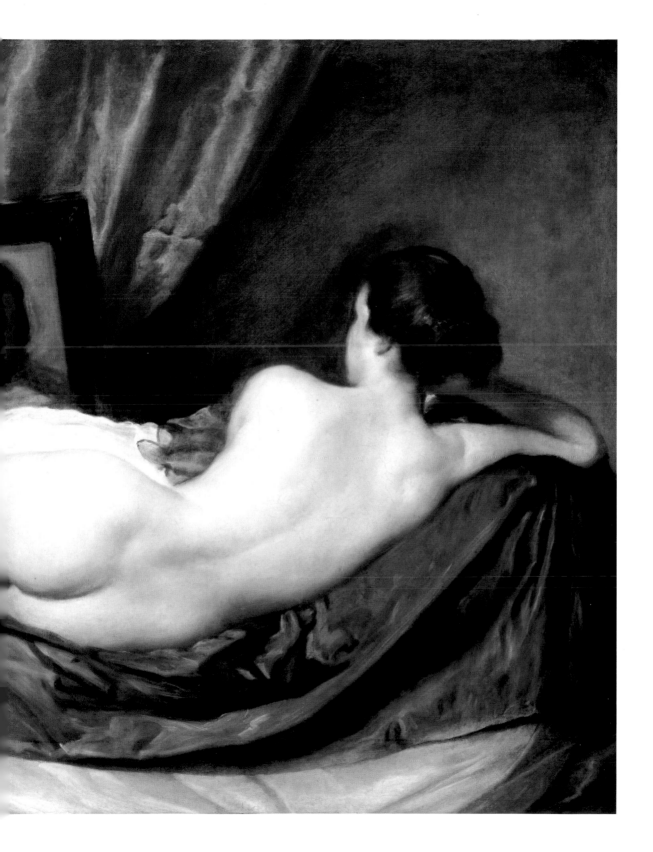

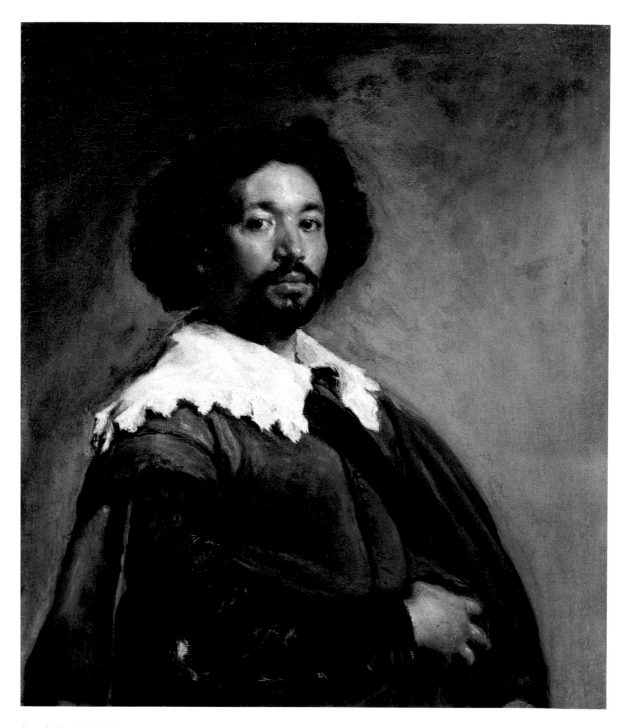

Juan de Pareja, 1649/50
Óleo sobre lienzo, 81,3 x 69,9 cm
Nueva York, The Metropolitan Museum of Art,
Fletcher Fund, Rogers Fund, and Bequest of
Miss Adelaide Milton de Groot (1876–1967),
by exchange supplemented by gifts from
friends of the Museum

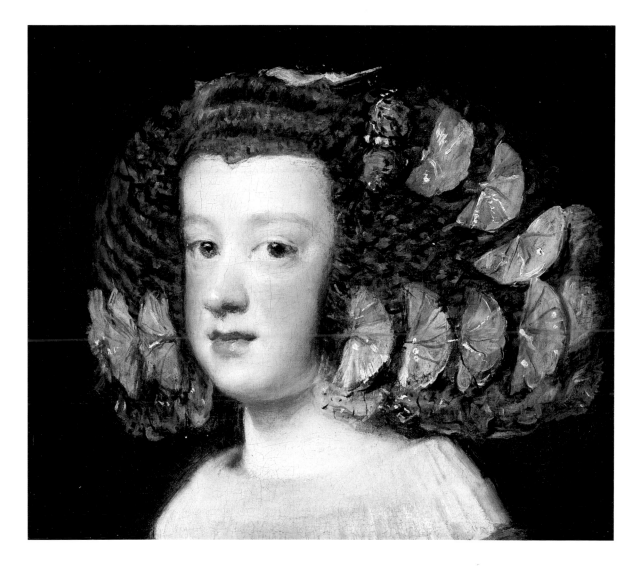

La infanta María Teresa de España, 1651/52
Óleo sobre lienzo, 44,5 x 40 cm
Nueva York, The Metropolitan Museum of Art,
The Jules Bache Collection

Sin embargo, existe una serie de documentos que revelan que Velázquez no sólo fue el príncipe de pintores apreciado por todos y el aristócrata superior moralmente. Por ejemplo, hay un decreto real del año 1628 que asigna al pintor la misma ración de alimentos que correspondía a los barberos. Tuvo que luchar continuamente para que le pagaran sus honorarios; claro que al Conde Duque de Olivares le sucedía otro tanto. La estima que, a pesar de todo, le tenía innegablemente la corte de Felipe IV se debía más a los cargos que fue ocupando poco a poco, que a su importancia artística. El hecho de que el rey, contra el veto de la administración del palacio, le nombrara gran aposentador de palacio en 1652 fue un reconocimiento no tanto de su profesión de pintor como de su actividad arquitectónica, que venía ejerciendo desde mediados de los años cuarenta. Su biógrafo Palomino lamentó ese nombramiento, pues, según él, apenas le dejaba tiempo para dedicarse a su trabajo de pintor.

El llamado barbero del Papa (detalle), 1650
Óleo sobre lienzo, 50,5 x 47 cm
Nueva York, propiedad particular

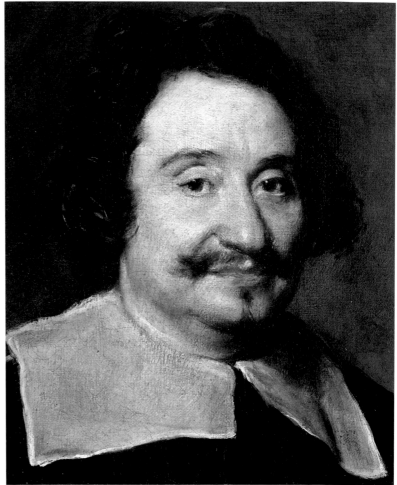

Pietro Martire Neri
Inocencio X con un monseñor, 1650–1655
Óleo sobre lienzo, 213 x 167 cm
Madrid, Patrimonio Nacional, Monasterio de
San Lorenzo de El Escorial

Incluso cuando desempeñó los cargos más altos, Velázquez no era ese cortesano distanciado, generoso e inaccesible a las lisonjas que ha querido ver la fama posterior. ¡Todo lo contrario! Con excepción de su yerno, no soportaba tener a ningún otro pintor a su lado; prohibió toda actividad creativa a su ayudante Pareja (il. pág. 76), un colaborador que tenía buenas condiciones para la pintura. Para resarcirse de las irregularidades con que recibía su sueldo, Velázquez retenía parte del dinero destinado a sus empleados, razón por la cual éstos se pusieron en huelga en 1659. A su muerte, contaba con 3.200 ducados que había acumulado de este modo, aunque el palacio sólo le debía 1.600.

En 1658, como vuelve a referir Palomino, el rey se decidió a nombrar a Velázquez caballero de una orden militar. Existían en aquel entonces tres, y Velázquez se decidió por la «Orden militar de la Caballería de Santiago». Como las reglas exigían para el ingreso que el candidato probara su condición de «cristiano viejo» –es decir, que no tuviera sangre judía ni morisca– hubo de llevarse a cabo una amplia encuesta. Por otro lado, todos los miembros de su familia tenían que ser hidalgos, es decir que no trabajaran por di-

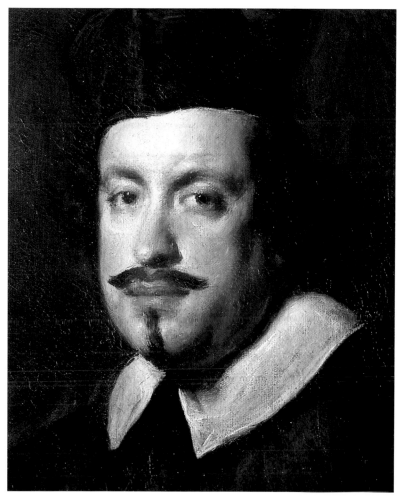

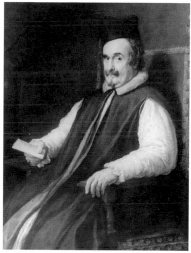

Camillo Massimi (detalle), 1650
Óleo sobre lienzo, 73,6 x 58,5 cm
Londres, The National Trust, Kingston Lacy
(Bankes Collection)

Durante su segunda estancia en Roma,
Velázquez se ganó la admiración de los artistas
italianos, como es el caso de Pietro Martire
Neri. Por este motivo, sorprende que no le
siguiera ninguno a España. Velázquez sólo
creará escuela con artistas españoles.

nero; por lo tanto, quedaban excluidas las profesiones comerciales y los
oficios manuales –entre los que se contaba la pintura–. Por tanto, la lucha
de Velázquez por acceder a la nobleza fue un proceso harto complicado. Se
tomó declaración a 148 testigos, muchos de ellos bien intencionados; a pe-
sar de ello, sin el apoyo del rey y el aliento del papa, Velázquez nunca ha-
bría sido caballero de la Orden de Santiago. Todas estas cuestiones podrían
carecer de importancia para quien observa hoy sus obras, si no desempeña-
ran cierto papel –como se supone hoy en día– en el cuadro más famoso de
Velázquez, su indiscutible obra maestra, que el napolitano Luca Giordano
(1634–1705) denominó la «Teología de la Pintura». Estamos hablando del
monumental *Las Meninas* o *La familia de Felipe IV*, que realizó en 1656/57
(il. pág. 86).

 Las Meninas es una de las obras más enigmáticas de la historia del
arte. Se han propuesto innumerables interpretaciones de la escena repre-
sentada; desde el siglo XVII, un número incontable de artistas –desde
Francisco de Goya, Edgar Degas y Edouard Manet, desde Max Lieber-
mann y Franz von Stuck, hasta Salvador Dalí y Richard Hamilton– se

han sentido movidos a enfrentarse con este cuadro, a hacer su propia lectura de él; Pablo Picasso (1881–1973) le dio una actualidad inusitada con su serie de cincuenta y ocho piezas (il. pág. 87). Sin embargo, a primera vista, *Las Meninas* no parecen ocultar nada; todo lo contrario, el cuadro muestra una clara división del espacio, una geometría sobria y una composición casi perfectamente ordenada.

En una sala del Alcázar, donde Velázquez pudo instalar su taller, se encuentra la infanta Margarita (il. pág. 91) con su cortejo. Palomino menciona a todas las personas reunidas: a los pies de la infanta aparece doña María Sarmiento, su damisela de honor o *menina* (il. pág. 90), que le ofrece agua en un búcaro o jarrita de barro. Detrás de Margarita, otra dama de honor, doña Isabel de Velasco (il. pág. 89). A la derecha, la enana macrocéfala Mari Bárbola y el enano Nicolasito Pertusato; éste, como dice Palomino, tiene el pie izquierdo posado sobre un perro tendido en el suelo, para demostrar el carácter bondadoso del dogo. En un plano posterior, casi sumido en las sombras, puede verse un *guardadamas* no identificado, una especie de escolta de las doncellas de honor, y a Doña Marcela de Ulloa, encargada de las meninas. Velázquez mismo aparece, con el pincel y la paleta en la mano, delante de un lienzo, del que sólo se puede ver el reverso. Las paredes de la sala están adornadas por cuadros de gran tamaño; en la pared del fondo, las copias que Mazo había hecho de obras de Rubens, y que representan temas extraídos de las *Metamorfosis* de Ovidio; entre éstas, de nuevo, el castigo de Aracne. En un marco oscuro, debajo de los cuadros, un espejo que refleja los bustos de los reyes. A la derecha del espejo, sobre una escalera que conduce a unos aposentos iluminados, puede verse a José Nieto Velázquez, aposentador de la reina (il. pág. 89).

Las cuestiones fundamentales que se han planteado una y otra vez en relación con esta obra son: ¿qué está pintando Velázquez en ese cuadro que el espectador no puede ver?, ¿dónde se ha colocado Velázquez para pintar la escena y para autorretratarse?, ¿cómo se produce la imagen en el espejo; es decir, dónde ha de colocarse la pareja real para reflejarse en el espejo? Por último, ¿tiene un significado concreto que el traje del artista lleve tan ostensiblemente la cruz de Santiago? Durante mucho tiempo –por considerar a Velázquez como un precursor del impresionismo– se creyó que había creado una obra sin añadir un carácter metafísico ni especulativo, sino interesado únicamente por plasmar, para la posteridad, un momento casual, una instantánea. Según esta opinión, *Las Meninas* es sencillamente una escena de la vida diaria de palacio; mientras que los reyes posaban para el pintor, llamaron en una ocasión a la infanta, para distraerlos; ésta, con su cortejo, mira a los soberanos, quienes a su vez sólo quedan visibles a la infanta con su séquito y al pintor, pues el observador no puede ver más que su busto en el espejo; en esta versión, el aposentador se vuelve hacia los reyes, mientras sale de la estancia.

Por el contrario, otros autores piensan que *Las Meninas* no están pintadas únicamente con la vista y el pincel, sino también con el intelecto y el ingenio. En este contexto se han buscado posibles modelos de la obra, búsqueda que sin embargo no ha producido resultados espectaculares. Una cosa es segura, Velázquez conocía *El matrimonio Arnolfini*, (il. pág. 88), obra de Jan van Eyck (hacia 1390–1441), que en esa época se encontraba en

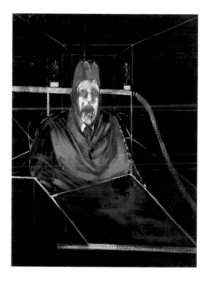

Francis Bacon
Estudio según un retrato del papa Inocencio X por Velázquez, 1953
Óleo sobre lienzo, 153 x 118 cm
Nueva York, The Museum of Modern Art

PÁGINA 80:
Inocencio X, 1650
Óleo sobre lienzo, 140 x 120 cm
Roma, Galleria Doria-Pamphilj

Con este retrato, Velázquez se inscribe en el círculo de los autores de magníficos retratos de papas desde el Renacimiento, entre los que cabe destacar a Rafael, con los retratos del papa Julio II (hacia 1511/12; Londres, National Gallery) y el de León X con los cardenales Giulio de' Medici y Luigi de Rossi (1518/19; Florencia, Galleria degli Uffizi), y a Tiziano, con varios retratos de Pablo III, que se conservan en Nápoles.

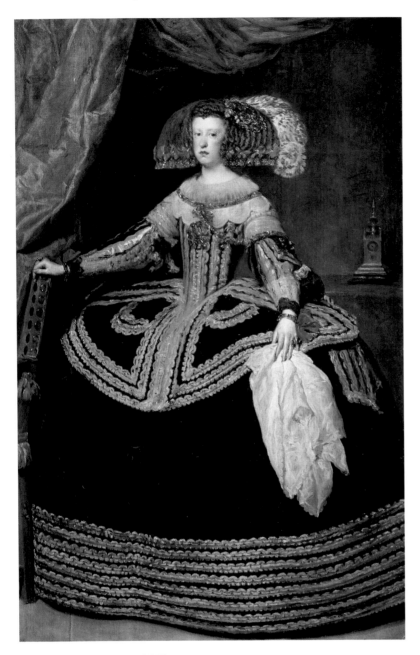

La reina Mariana de Austria, 1652/53
Óleo sobre lienzo, 234 x 131,5 cm
Madrid, Museo del Prado

PÁGINAS 83 Y 84/85:
Detalles de *La reina Mariana de Austria*,
1652/53

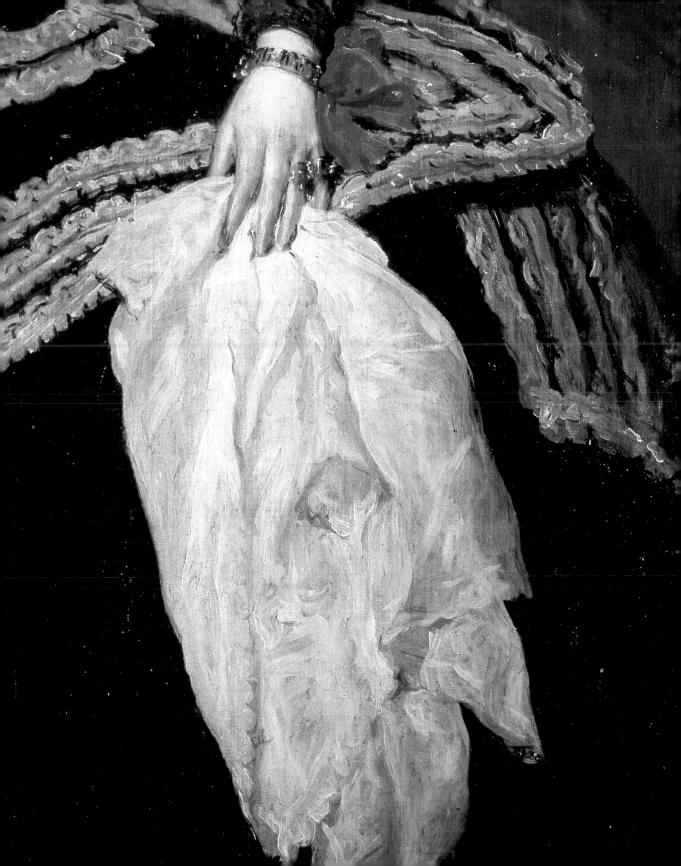

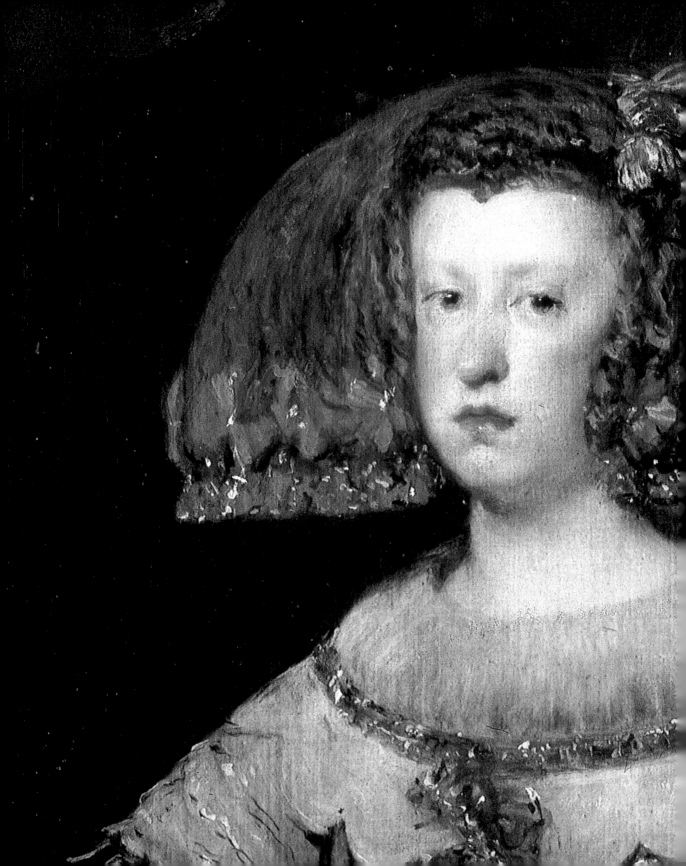

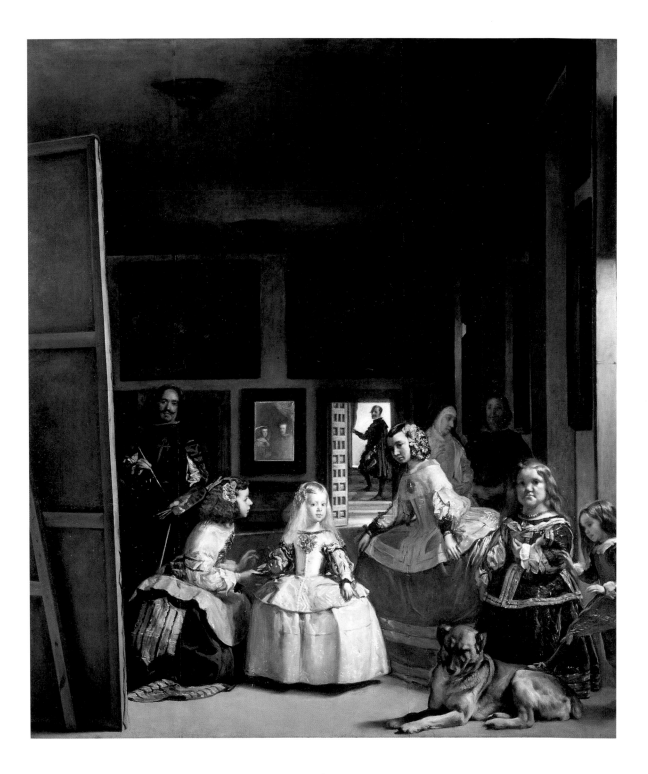

Madrid, por lo que pudo inspirarse en el espejo en que se refleja la imagen de personajes que se encuentran fuera del espacio de la composición. La cuestión que se plantea es qué objetivo persiguió Velázquez al conceptualizar el tema del cuadro.

Una de las posibles respuestas es que la obra no tiene un objetivo documental, sino poético; según ésta idea, Velázquez pintó un retrato sobre el arte de pintar retratos o –de modo comparable a *Las Hilanderas* (il. pág. 68/69)–, hizo un cuadro sobre el modo de hacer cuadros; por esta razón el artista se representó a sí mismo tan ostentosamente: para glorificar su actividad, su arte y para sentar cátedra como creador autónomo. Esto es lo que hizo a Luca Giordano considerar esta composición como la «Teología de la Pintura», la forma más sublime de enfrentamiento intelectual o incluso filosófico con el arte. El mayor número de interpretaciones se debe, sobre todo, al espejo de la pared del fondo, que en ocasiones incluso se ha querido entender como un lienzo pintado.

El espejo, como atributo convencional de la «prudencia» recordaba esta virtud a los reyes y convertía el cuadro en una especie de tratado de virtudes, un espejo de príncipes plasmado en lienzo. Velázquez no representa cómo pinta a Felipe y a la reina, pues el retrato doble no formaba parte de las costumbres imperantes en esa época en la corte española; la aparición de la pareja real con un nimbo de luz significa más bien el más alto grado, casi divino, de la realeza. ¿Corresponde a las leyes de la óptica que se reflejen en el espejo los reyes, estando situados delante de Velázquez?; pero, si no, ¿qué está pintando el artista?: ¿a la infanta?, ¿o, más bien, la escena que estamos viendo cuando observamos el cuadro? ¿O nada? Innumerables análisis, innumerables estudios matemáticos y de la perspectiva, por parte de arquitectos e ingenieros, de historiadores del arte y de expertos en teatro, demuestran que el punto de fuga de la composición se encuentra en la puerta abierta del fondo, lo que parece probar que la fuente de la imagen reflejada en el espejo no se encuentra directamente enfrente de éste, sino ligeramente desplazada a la izquierda: el reflejo de los reyes en el espejo parece desvanecerse en un espacio intangible.

Los eruditos han dedicado denodados esfuerzos, asimismo, para responder a la cuestión referente al salón del palacio en que se desarrolla la escena. Aunque el Alcázar se incendió en 1734, se ha podido localizar la estancia en un plano antiguo. Sin embargo, la reconstrucción ha suscitado controversias. Otro problema que plantea la composición es, evidentemente, si la posición social de un pintor de la corte permitía una representación tan destacada de sí mismo, en el mismo seno de la familia real, mientras que sus majestades se reproducen sólo indirectamente. Palomino narra que el monarca tenía un especial aprecio por *Las Meninas*; es decir, que no se sintió en absoluto desairado por este modo de representación. Probablemente aprobó incluso previamente el proyecto. Resulta, por tanto, inimaginable que, en su obra, Velázquez no respetara las reglas de la etiqueta. No obstante, las opiniones difieren mucho en cuanto a la manera de presentarlas, o incluso en la posibilidad de socavar sus fundamentos. En cualquier caso, la mirada que el artista dirige al observador no tiene nada en común con la de un cortesano servil; revela orgullo y confianza en sí mismo, es una mirada escrutadora, que examina a la persona que tiene enfrente, sea quien sea.

Pablo Picasso
Las Meninas según Velázquez (detalle), 1957
Óleo sobre lienzo, 194 x 260 cm
Barcelona, Museu Picasso

PÁGINA 86:
Las Meninas o *La familia de Felipe IV*, 1656/57
Óleo sobre lienzo, 318 x 276 cm
Madrid, Museo del Prado

Los estudios de rayos X han revelado que Velázquez hizo numerosas modificaciones de la composición mientras trabajaba en ella, pero nada indica que se hubiera querido representar como si estuviera observando a la infanta o a otra persona del grupo tras el que él aparece.

Según una leyenda, a la muerte de Velázquez, el rey hizo llevar *Las Meninas* a su lecho y pintó con su propia mano, en rojo, la cruz de la Orden de Santiago. Se trata de una ficción, sin duda, pero lo cierto es que la cruz es un añadido posterior, pues el artista no fue armado caballero hasta 1659. Sea como fuera, este cuadro es de tal densidad artística que nunca se acabará de agotar, por lo que se seguirán haciendo nuevas interpretaciones en el futuro.

Con la capa de la Orden de Santiago sobre un jubón con puntilla de plata, una rica daga corta al costado y una pesada cadena de oro de la que pendía la insignia de la Orden de Santiago adornada con diamantes: así iba vestido Velázquez entre los cortesanos que, el 7 de junio de 1660, se habían reunido en la isla de los Faisanes, situada en el río Bidasoa, en la frontera hispano-francesa, para celebrar los esponsales del Rey Sol, Luis XIV de Francia, con la infanta María Teresa. Al final de su vida, Velázquez consiguió conjugar la carrera y el arte. Entre los misterios que rodean *Las Meninas* no se debe olvidar su magistral factura, que se expresa, por ejemplo, en la figura de la infanta Margarita, rodeada de personas de baja alcurnia; sobre ella descansaban las esperanzas dinásticas de los Austrias españoles, después de la muerte del príncipe Baltasar Carlos.

Un retrato de Margarita, del año 1659 (Viena, Kunsthistorisches Museum), es una de las últimas obras realizadas por Velázquez. Fue enviado a Viena como regalo de petición de mano, pues la infanta había sido prometida en matrimonio con el emperador Leopoldo I. Con este retrato se remitió también el retrato del *Príncipe Felipe Próspero* (il. pág. 93), un niño enfermizo desde su nacimiento, que murió a los cuatro años de edad. Aparece ante nosotros con su vestidito rosa con galones de plata, recubierto por un delantal blanco transparente sobre el que aparecen, bien claros, varios colgantes: varios amuletos para protegerle del mal de ojo y una manzana de ámbar para evitar infecciones. El rostro exangüe del principito de ojos azules, parece más pálido aún bajo los realces plateados de sus cabellos de color rubio pajizo. A través de la puerta abierta al fondo entra una velada luz diurna; por lo demás, la estancia está sumida en la oscuridad. Para Palomino es ésta una de las obras más excelsas de Velázquez; en particular el perrillo faldero que aparece sobre la silla (il. pág. 92) está especialmente logrado.

Este retrato del príncipe es el primero en el que Velázquez expresa un claro sentimiento de tristeza, como si presintiera que no iba a pintar ya muchos más; ya no saldrán de sus pinceles ni seres divinos ni reyes, ni hidalgos, enanos y bufones, ni papas y santos, ni gentes sencillas del pueblo llano; todos ellos habían llenado sus lienzos con la misma intensidad. El 6 de agosto de 1660 expiraba Diego Velázquez, uno de los más grandes artistas de la historia; fue amortajado con la capa de la Orden de Santiago, en el Alcázar; y esa misma noche se le dio sepultura en la iglesia de San Juan Bautista. A los funerales asistieron muchos nobles y dignatarios reales. Su esposa le siguió una semana después; fue enterrada a su lado. Ni la iglesia ni la tumba de Velázquez se han mantenido en pie. Pero nos quedan sus obras...

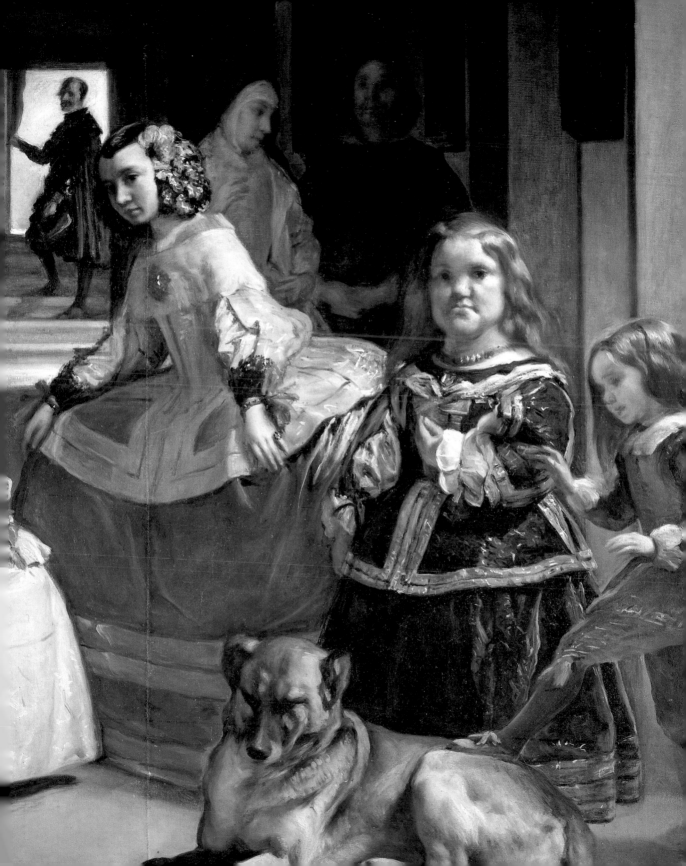

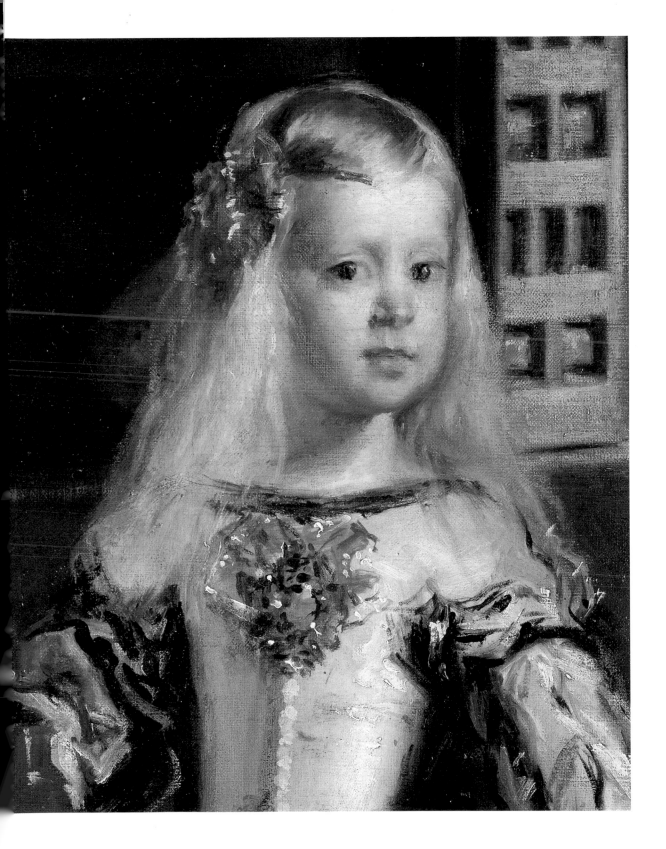

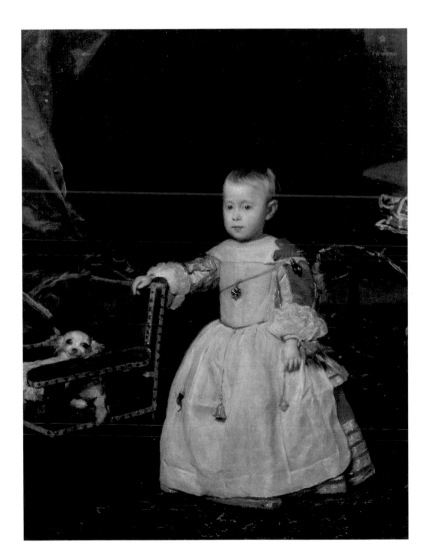

El príncipe Felipe Próspero, 1659
Óleo sobre lienzo, 128,5 x 99,5 cm
Viena, Kunsthistorisches Museum

PÁGINA 92:
Detalle de *El príncipe Felipe Próspero*, 1659

Vida y obra

1599 Diego nace en Sevilla; es el primogénito de Juan Rodríguez de Silva y de Jerónima Velázquez, pertenecientes a la baja nobleza. Sus abuelos se habían trasladado a la capital andaluza, procedentes de Oporto. De los hermanos de Velázquez –cinco hermanos y una hermana– no se conoce prácticamente nada. De acuerdo con las costumbres de la época, se le impartió una educación humanística.

1611 El padre de Velázquez firma un contrato con Francisco Pacheco, para el aprendizaje que Diego hará en el taller de este pintor; antes había acudido, durante un breve espacio de tiempo, al de Francisco de Herrera el Viejo. En el taller de Pacheco se reunían no sólo pintores, sino también poetas y eruditos; había allí un ambiente intelectual que facilitaba el debate sobre los modelos de la Antigüedad, pero también sobre Rafael, Miguel Ángel y sobre todo Tiziano. Sin embargo, Velázquez se familiarizó, fundamentalmente, con el claroscuro y la pintura naturalista de Caravaggio.

Autorretrato con el cargo de chambelán real, s.f.
Óleo sobre lienzo, 101 x 81 cm
Florencia, Galleria degli Uffizi

1617 Velázquez ingresa en el gremio de pintores de San Lucas, en Sevilla, después de hacer un examen ante Pacheco. Pertenecer al gremio era el requisito que se exigía para abrir taller propio y recibir encargos públicos. El 23 de abril contrae matrimonio con Juana, hija de su maestro Pacheco; de su dote forman parte varias casas en Sevilla. En poco menos de tres años tienen dos hijas, de las que sólo sobrevivirá Francisca. De los veinte cuadros, aproximadamente, que pinta en Sevilla hasta 1622 –entre ellos, nueve bodegones; pero también sus primeros retratos y composiciones religiosas–, sólo unos pocos están firmados y fechados, una costumbre que conservará durante toda su vida.

1622 Velázquez viaja por primera vez a Madrid, para conocer El Escorial y las obras de arte que éste alberga. Además, retratará al nuevo rey, Felipe IV, de diecisiete años de edad. A finales de este año muere Rodrigo de Villandrando, el pintor de la corte más estimado. Velázquez visita Toledo para conocer las obras de El Greco y de otros pintores como Pedro de Orrente (1580–1645) y Juan Sánchez Cotán (1561–1627).

1623 En primavera le llega la orden de Olivares de que acuda a la corte. Recibe el primer encargo de un retrato de Felipe IV. El éxito que cosecha con este cuadro le proporciona el nombramiento como pintor de la corte y el privilegio de ser el único pintor que, a partir de ahora, retratará al rey.

1627 Felipe IV convoca un concurso entre tres de sus cuatro pintores de la corte, del que Velázquez sale vencedor. En recompensa, el rey le nombra ujier de cámara, un cargo que llevaba aneja estancia y servicios médicos gratuitos.

1628 Peter Paul Rubens llega por segunda vez, en misión diplomática, a la

Autorretrato, detalle de *La rendición de Breda (Las lanzas)*, 1634/35

corte de Madrid. En el Alcázar se pone a su disposición un taller, donde Velázquez le visita frecuentemente. Es el único pintor español que tiene el honor de mantener esas conversaciones.

1629 Su primer viaje a Italia le lleva desde Génova a Venecia, donde transcurre un año. Ni el Papa Urbano VIII ni otros dignatarios eclesiásticos parecen interesarse por sus trabajos. Copia obras de viejos maestros, pero también hace algunas composiciones grandes como *La fragua de Vulcano* y *La túnica de José*. Emprende el viaje de regreso pasando por Nápoles.

1631 Su primer viaje italiano llega a su fin; Velázquez regresa a Madrid, donde el Rey le abruma con numerosos encargos, entre los que se encuentran varios retratos de enanos y bufones.

1633 La hija de Velázquez, Francisca, se casa a los catorce años con el pintor Juan Bautista Martínez del Mazo.

1635 Se concluye el gran salón del Palacio Real del Buen Retiro, en Madrid, en cuya decoración Velázquez participa desde hace un año. Además de varios retratos ecuestres, una de las principales obras destinadas al salón es *La rendición de Breda*, que formaba parte de un ciclo

Autorretrato, detalle de *Las Meninas* o *La familia de Felipe IV*, 1656/57

de doce representaciones de batallas, obras de diferentes pintores. La corte admira cada vez más el arte de Velázquez.

1636 El Rey hace ampliar el pabellón de caza denominado Torre de la Parada, cerca de Madrid. Está decorado por numerosos cuadros del taller de Rubens, así como retratos de miembros de la familia real con atuendo de caza, retratos de enanos, del dios de la guerra *Marte*, así como de *Esopo* y *Menipo*. El Rey le nombra «ayuda de guardarropa» (sin salario).

1643 El Rey cesa al Conde Duque de Olivares de su cargo de primer ministro y le destierra de la corte. Poco antes, ha nombrado a Velázquez ayudante de la cámara del rey. Más tarde, será investido ayudante del superintendente de obras particulares. Su arte se aproxima a su apogeo, con obras como *La Venus del espejo* y *Las hilanderas* o *La fábula de Aracne*.

1646 A comienzos de año muere la infanta María, hermana del Rey y esposa

del emperador Fernando III; hacia finales del mismo año fallecen también la reina Isabel y el príncipe heredero, Baltasar Carlos.

1649 Velázquez viaja de nuevo a Italia. Reside sobre todo en Roma, donde pinta el famoso retrato de Inocencio X.

1650 Velázquez es recibido como miembro en la Academia Romana.

1651 De regreso a Madrid, le encargan un retrato de la reina Mariana, la segunda esposa de Felipe IV, que no terminará hasta el año siguiente. Entre seis candidatos, es nombrado gran aposentador de palacio, con derecho a ocupar habitaciones en la Casa del Tesoro, unida al Palacio Real por una galería donde, desde hacía años, tenía instalado su taller, al que pertenece un gran número de ayudantes y discípulos.

1652 Nace probablemente un hijo ilegítimo de Velázquez en Roma, que llevará por nombre Antonio.

1656 Velázquez comienza a trabajar en su mayor obra maestra, *Las Meninas*.

1659 Después de una extensa encuesta sobre su ascendencia, es nombrado caballero de la Orden de Santiago.

1660 Velázquez muere el 6 de agosto en el Palacio Real de Madrid.

1724 Antonio Palomino publica la primera biografía de Velázquez.

1734 Un incendio destruye el Palacio Real de Madrid (el Alcázar). Muchas obras de Velázquez quedan destruidas o sufren graves daños.

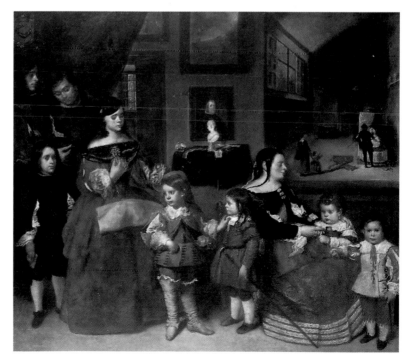

Juan Bautista Martínez del Mazo
La familia del artista, hacia 1660–1665
Óleo sobre lienzo, 150 x 172 cm
Viena, Kunsthistorisches Museum

Copyright de las fotografías